創意大師思維

全圖解

20位藝術大師的成功哲學

張小哈 著

U0100117

前言：找到屬於你的「啊哈時刻」

2013 年，我在深圳
買了一份
負波普創作的「深圳怪誕地圖」。

這些經歷讓我意識到：創造力帶來的快樂
可以是無價的。2015 年，我萌生了自己
創作一份地圖的想法，可是……

我回想起
我經歷過的那些相似的
「啊哈時刻」：

我真的學會了軟件，
摸索出一種不成熟但還算有趣的畫風，
也終於把地圖印了出來。

領導、溝通、執行能讓我們獲得金錢、
地位、名聲，相比之下，看似
虛無縹緲的創造力能帶來甚麼呢？
「創造力是我們生活意義的核心來源。」

如果沒有創造力，我們很難從基因上區分人類和黑猩猩。

富有創造力的生活方式會讓人更有想像力，更好學。

當我們深入創造中的時候，強烈的好奇、頓悟的驚嘆，專注的心流體驗，能讓我們體會到比自我更宏大的趣味感。

而那些在設計、建築、藝術
等領域的創意大師在創作時，一定是
充滿熱情的，能體驗到幸福的心流的。

那麼，在他們眼裏創造力是甚麼形狀的呢？

帶着這樣的疑問，
我決定用更加有趣獨特的角度
去探索創意誕生的過程。

2016 年我開始在「啊哈時刻」公眾號上發布作品。這也成為了我尋找自己「啊哈時刻」的一種方式。

這之後陸續有出版社向我提出合作出版……

你好呀

小哈，你願意把創作的內容出版成繪本嗎？

當年那份 30 元買的地圖
帶給我的快樂，
我想傳遞給更多的人……

包括此時此刻在閱讀這本書的你。願你能找到屬於你的「啊哈時刻」。

目錄

洞察

剛剛好就很好

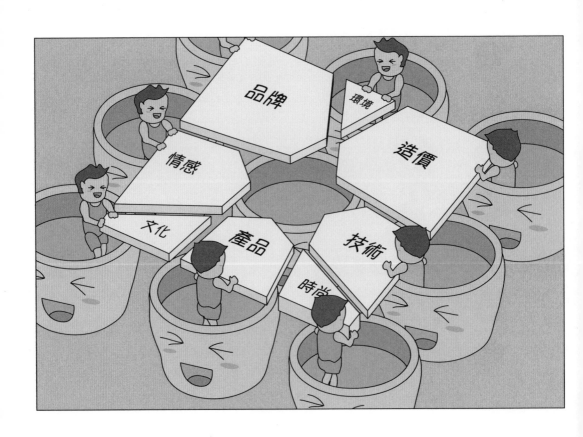

創造力，是如何誕生的？
在我們的腦海中，
都有關於需求的小小思維碎片。

當把需求拼合在一起，
有人，也許會發現模糊的輪廓。

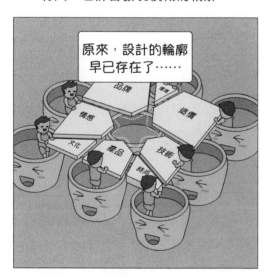

這時，需要有人把形狀雕琢出來，
這就是設計師出場的時間了！
ᕕ(ᐛ)ᕗ

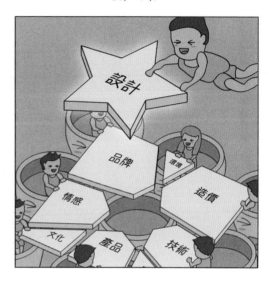

可常常會得到這樣的結果：
有的設計過於彰顯個性；
ಥ_ಥ

有的設計沒有滿足需求；
ಠ_ಠ

找到最佳形狀的人，
首先洞察了需求的形狀。

當然，有人總能找到最佳形狀！
(•̀ᴗ•́)✧

創造力，就在洞察需求最佳形狀的
過程中誕生。

深澤直人

通過 對人行為與意識的洞察，為情景找到答案。

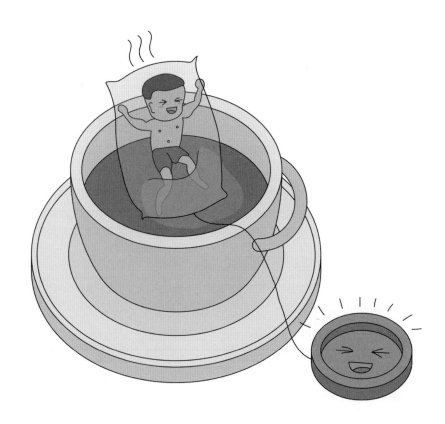

 深澤直人

日本工業設計師深澤直人的作品畫風，
總是看起來「略顯平凡」，
沒那麼「有設計感」。

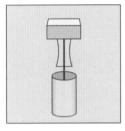
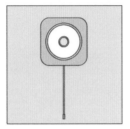

但他的設計卻總能精準地觸到人們的點，
甚至讓人忽略「設計感」的存在！
他把這種理念稱為「無意識設計」。

如果我們能在深澤直人設計的世界生活
一天，將會是怎樣的體驗呢？

7:00 起床泡茶

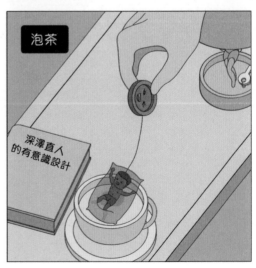

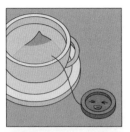
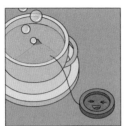
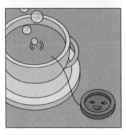

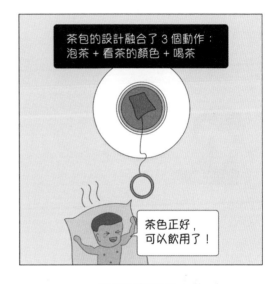

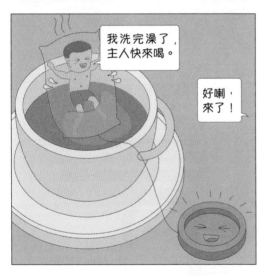

8:00 出門

在線繩的末端繫了一個半透明的環，
環的顏色：紅褐色＝足夠濃的茶色。
兩個顏色接近時，就意味着可以喝茶了。

離開家的時候，人一般要幹甚麼呢？

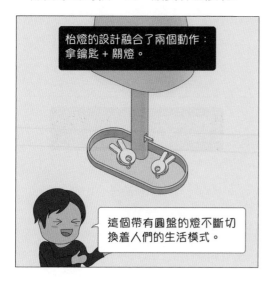

枱燈的設計融合了兩個動作：
拿鑰匙＋關燈。

這個帶有圓盤的燈不斷切換着人們的生活模式。

8:30 等公共交通

等車中……

電腦包還真是重啊……手都要被勒出印來了。

嘿

來啊，把東西掛在我這裏！

咦，我還納悶着……

這個凹槽有甚麼用呢……

真是幸福啊！

看似讓人納悶的凹槽，
當你下意識地想要掛東西時，
才會發現：這真是「暖男」般的設計！

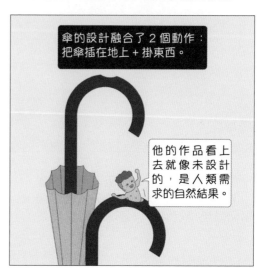

傘的設計融合了 2 個動作：
把傘插在地上＋掛東西。

他的作品看上去就像未設計的，是人類需求的自然結果。

15:00 在公司打印中

在公司

這麼多，都是打印錯了的……

垃……垃圾桶在哪裏？？？

嘿，我是你的專屬垃圾桶，廢物都扔我嘴裏吧！

打印機下面就連着垃圾桶啊，哈哈，真是貼心啊！

將兩個普通的物品結合起來，讓行為更加順暢，不被打斷。

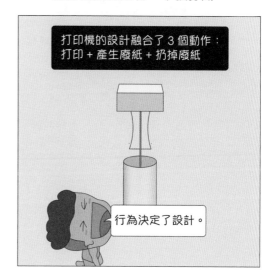

打印機的設計融合了 3 個動作：打印 + 產生廢紙 + 扔掉廢紙

行為決定了設計。

18:00 回家

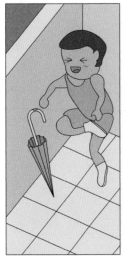

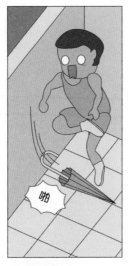

啪

傘靠不住，可
怎辦好……？

我們來幫
你了！！！

唔

我鏟我鏟
我鏟！！

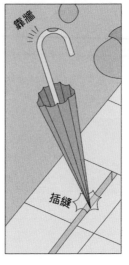

靠牆

插縫

完美！

yeah

地面上的凹槽自然而然地就成為了傘架，
沒有出現實體，卻很好地解決了問題！

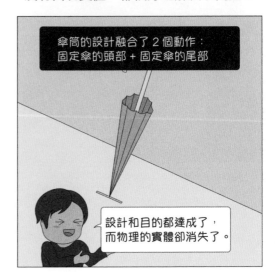

傘筒的設計融合了2個動作：
固定傘的頭部＋固定傘的尾部

設計和目的都達成了，
而物理的實體卻消失了。

18:10 放鑰匙

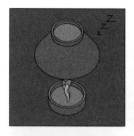
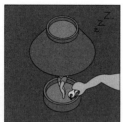

主人回來了啊！

咔嚓

19:10 煮飯、吃飯

不禁陷入了深深的沉思，該把飯勺放在哪裏呢？

此時……

電飯煲表面鼓鼓的，還有那麼多按鈕……

放桌上呢，不太乾淨吧！

唔，換成這個平蓋子吧！這樣就不用糾結了。

哇

完美，終於能安心吃飯了！

電飯煲的蓋子做成扁平的，
就可以放飯勺了，
吃飯也不會被「糾結」所打斷。

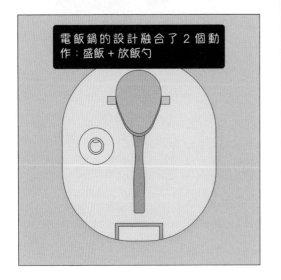

電飯鍋的設計融合了 2 個動作：盛飯＋放飯勺

如果動作的不連續導致的小細節都得到解決，那一切都會運行得很順暢自然。

22:30 睡前

睡前聽一會兒音樂吧！

這款無印良品的產品被大家所熟知，
拉一下繩子，CD 像風扇一樣旋轉着，
音樂便緩慢播放出來了。

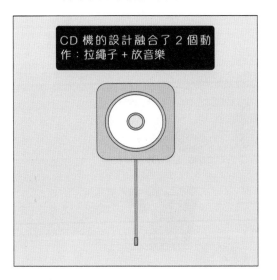

設備自身的交互性，才是
這個設計的魅力所在。

生活中，有太多無形中消耗
人能量的小細節：

總是鬆開的鞋帶

勒手的電腦包

黏了塵的飯勺

放不穩的傘

它們看似習以為常，
即使消失，人們可能都察覺不到。
可深澤直人偏偏將這些小細節
察覺到並改善了。

給看不見的期望賦予形式，
他設計着平凡。
也因為太平凡，人們可能不會察覺到：
「啊，這就是最懂我的暖心
設計！」(oˊωˋo)"

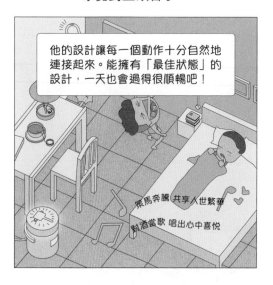

他的設計讓每一個動作十分自然地
連接起來。能擁有「最佳狀態」的
設計，一天也會過得很順暢吧！

一件件物品安靜地躺在身旁，
像守護神一樣默默守護，
不多，不少，不吵，不鬧……

我：「你知道我想要怎樣的設計嗎？」

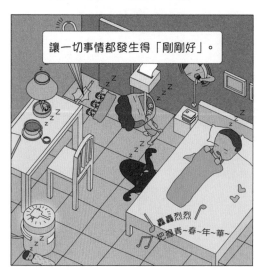

讓一切事情都發生得「剛剛好」。

我懂。

無印良品

通過 對需求的洞察 ，用「需要」代替「想要」。

 無印良品

無印良品可謂是
商業世界的一股清流了。

定位理論之父阿爾·里斯曾說：
「品牌是條橡筋，你多伸展一個品種，
它就多一分疲弱。」
但無印良品卻甚麼都賣：

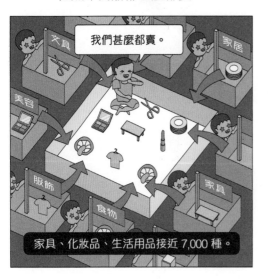

大多數品牌都有一個響亮的名稱，
可無印良品卻直接叫「無品牌」。

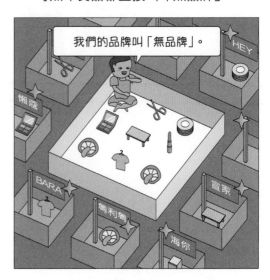

大多數品牌請知名設計師參與設計時，
都會大張旗鼓地宣傳。
但無印良品動用了設計大師，
卻不在產品上署名。

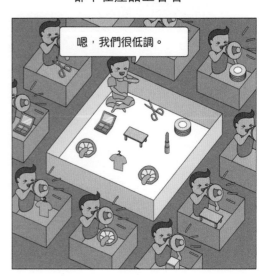

它一直走傳統品牌理念的反方向，
卻創造了一個商業奇跡，
在全球已開 300 多間門市。

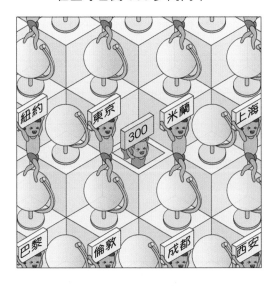

如今，在商業世界裏
已存活 30 多年的無印良品，
為何能受到全世界消費者的喜愛？

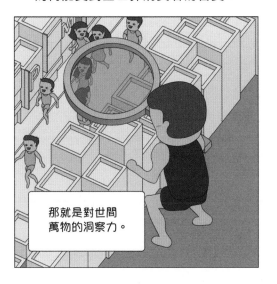

那就是對世間
萬物的洞察力。

我們可以把無印良品的「洞察」
分為 3 個階段：

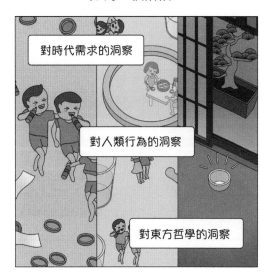

對時代需求的洞察

對人類行為的洞察

對東方哲學的洞察

階段 1：對時代需求的洞察

「便宜，源自合理。」

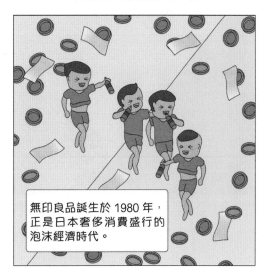

無印良品誕生於 1980 年，
正是日本奢侈消費盛行的
泡沫經濟時代。

社會上的商品分為 2 種：

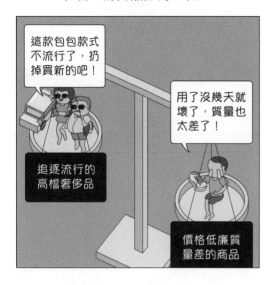

無印良品洞察到：
在這消費慾望過度的時代，
人們需要喘一口氣，去追求生活的本源。

於是提出了這樣的口號：
「便宜，源自合理。」

產品設計

人們往往傾向購買外觀好看的商品：
完整的香菇、意大利粉、三文魚、肥皂。

可味道和使用實際上與外觀無關，
如果被扔掉的話，那也太浪費了。

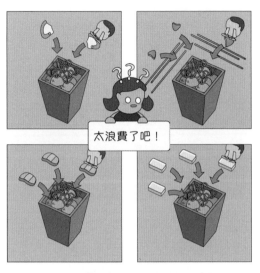

太浪費了吧！

無印良品發現了這種潛在的需求，
將外觀不那麼完美的商品進行售賣，
一面世就受到了消費者的喜愛。

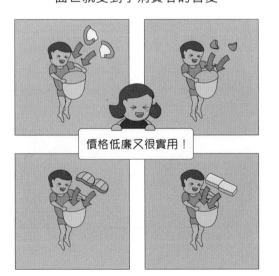

價格低廉又很實用！

視覺設計

田中一光當時是無印良品的藝術總監，
設計了單色簡約的海報。

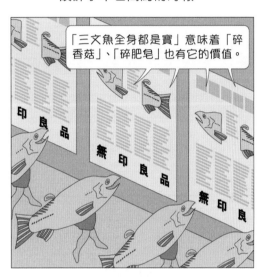

「三文魚全身都是寶」意味着「碎
香菇」、「碎肥皂」也有它的價值。

店舖設計

這是無印良品的第一家店舖：

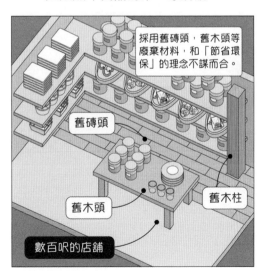

採用舊磚頭，舊木頭等
廢棄材料，和「節省環
保」的理念不謀而合。

舊磚頭

舊木頭

舊木柱

數百呎的店舖

無印良品

階段 2：對人類行為的洞察

「如水一般的存在。」

> 隨着技術的發展，產品採用流水線生產，減少工序反而會增加成本。

日本的勞動力成本逐漸升高，
曾經的「便宜」
也變得不那麼「合理」了⋯⋯

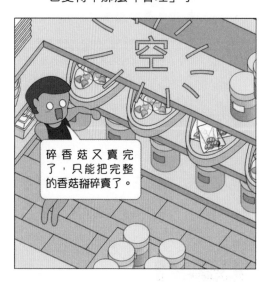

> 碎香菇又賣完了，只能把完整的香菇掰碎賣了。

無印良品必須提出更深層次的理念，
才能有更長久的生命力。

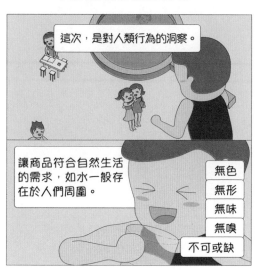

> 這次，是對人類行為的洞察。

> 讓商品符合自然生活的需求，如水一般存在於人們周圍。

無色
無形
無味
無嗅
不可或缺

產品設計

進行一點點改動，生活便更美好了。
（1）雨傘

> 傘都長得一摸一樣，哪把才是我的啊？

怎麼辦呢？

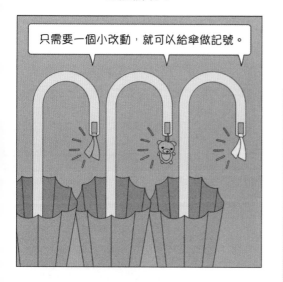

做記號後……

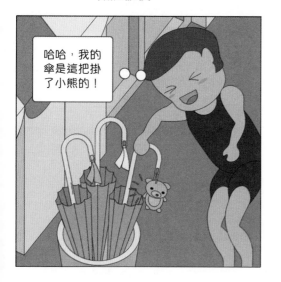

（2）儲物櫃

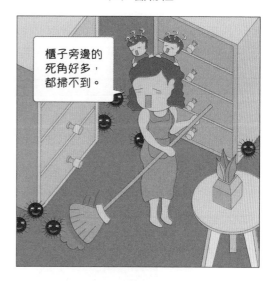

怎麼辦呢？

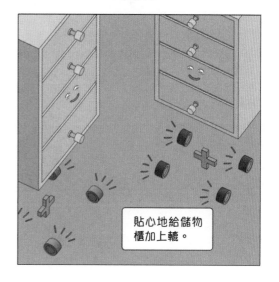

加上輪後……

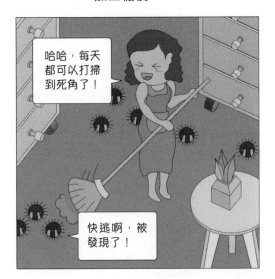

（3）毛巾

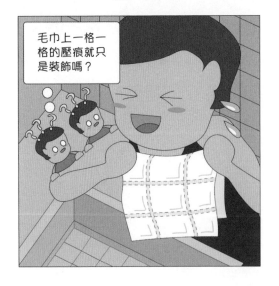

壓痕也有它存在的理由……

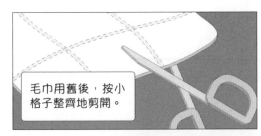

看似簡單平凡的設計，
其實包含了對生活的洞察力，
如水一般，溫和而不可或缺。

視覺設計

這一系列海報極其簡單，
清晰地傳遞着「物品的價值」。

店舖設計

在店舖中劃分出生活場景的體驗區，
人們在「基本款」中想像着生活的模樣。

階段 3：對東方哲學的洞察

「空」與「禪意」

2002 年，田中一光把藝術總監的接力棒
傳給了原研哉，3 天後便去世了。

產品設計

許多品牌會通過誇張的設計吸引注意力：

但在日常生活中，
我們更多需要的是能充當「容器」的商品。

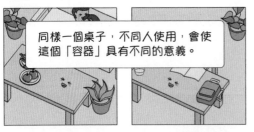

視覺設計

2003 年，原研哉找到 2 個地方：
玻利維亞的鹽湖和蒙古的草原。

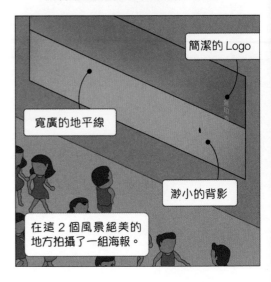

偌大的地平線，天地之間的廣闊，
蘊含着日式禪宗的「空」與包容。

店舖設計
衣服、雜貨、食物的陳列沒有明確的分界線，
店舖也是一個包羅萬象的容器。

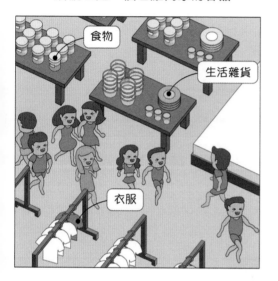

從 1980 年至今，對世界的洞察，
讓無印良品擁有無限的生命力。

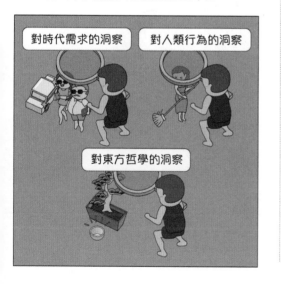

它像一個不動聲色的磁場，
引導人們離開過度慾望的世界，
去看見生活的真實面目。

專注地使用自己喜歡的物品，
並和它長久地彼此陪伴。

原研哉

通過 對事物本質的洞察 ，豐富訊息的感知方式。

當我們想認識一個女同學的時候，
通過哪種方式認識「她」，
你的印象會更深呢？

1. 她的一張照片

印象指數
★★☆☆☆

視覺

她從照片中走了出來……

2. 真實地出現在你面前的她

印象指數
★★★☆☆

視覺 + 觸覺

然後你聞到了
她身上的淡淡柚子花香。

3. 噴了香水的她

印象指數
★★★★☆

視覺 + 觸覺 + 嗅覺

她臉上露出一抹微笑，
並看着你的眼睛。

4. 噴了香水，並對你說話的她

嗨！

印象指數
★★★★★

視覺 + 觸覺 + 嗅覺 + 聽覺

原研哉

如果我們把設計比作「她」，
設計師的工作
就是用「她」來吸引更多用戶。

嗨！

她能調動你越多的感官，
給你留下的印象就越深刻。

吸引用戶時只需要美美的視覺嗎？
兩個美人，我們往往
會記住有故事的那一個。

設計也一樣，無論哪個設計領域，
設計都不只需要「好看」，
它是一座傳遞訊息的橋樑。

每座傳遞訊息的橋樑，
最終都指向了一個終點：
「人」。

我們常常認為設計師是「視覺動物」，
但人接收訊息的方式
常常不只是視覺……

人的感官是遍佈全身的，
訊息同樣也可以傳遞給：
鼻子、耳朵、手、腳、皮膚。

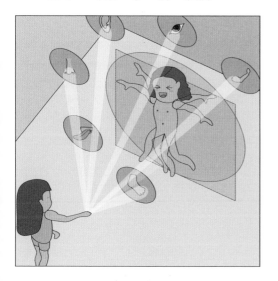

優秀的設計像是一個「鮮活的她」，
通過「鮮活的她」傳遞訊息，
就成為「鮮活有故事的她」。

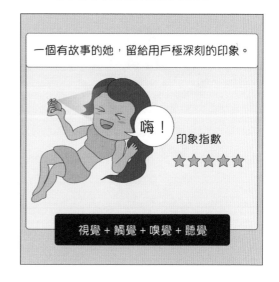

日本國寶級設計大師原研哉的作品，
幾乎都融合了多個感官的設計，
來看看他設計的兩個「鮮活有故事的美人」：

案例 1：長野冬奧會開幕式節目單

先來看一組歷年冬奧會的 Logo，
1988 年加拿大卡爾加里冬奧會：

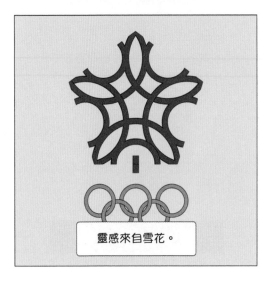

靈感來自雪花。

2002 年鹽湖城冬奧會：

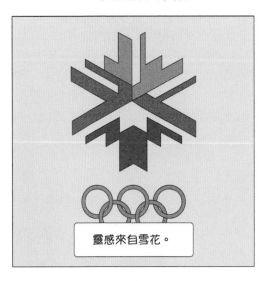

靈感來自雪花。

2006 年都靈冬奧會（申奧會徽）：

嗯，沒錯，還是雪花……

只要是和冬奧會相關的設計，
似乎都躲不開
「雪花」這個圖形元素。

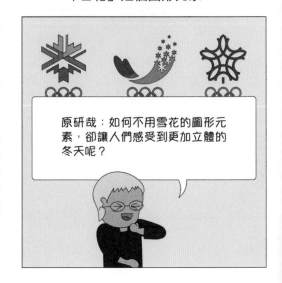

原研哉：如何不用雪花的圖形元素，卻讓人們感受到更加立體的冬天呢？

先來看看我們的大腦
是如何記住「冬天」的？
當人們走在冬天的雪地上……

眼睛記着白茫茫的世界，
舌頭舔到冰涼觸感，
耳朵聽到踩在雪地上咔嚓咔嚓的聲音。

手指碰觸到了
冰冰涼涼的雪花。

腳踩在完整的雪面上，
留下一連串印記。

咔嚓

它們把自己得到的訊息告訴大腦，
大腦便構建起了
有關「冬天」的立體數據。

當人們看到
原研哉設計的冬奧會宣傳冊時……

眼睛便被這純白色喚醒：

凹陷的紙面像是
在雪地裏留下一個個腳印，
手指碰觸到紙面，也被喚醒了。

眼睛、手指
將訊息傳遞給大腦。

大腦再用「冬天」的三維數據庫
激活其他感官。

在原研哉設計的冬奧會節目單裏，
「冬天」不只是 2D 的圖形，
而變成了一種更加立體的感受。

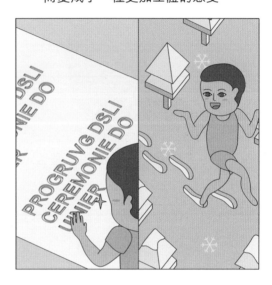

極致的純粹、簡單，
卻通過融合觸覺、視覺、聽覺，
喚醒人們更深層次的體驗與記憶。

這個設計像《情書》裏的藤井樹，
純淨、內斂、委婉、詩意。

案例2：銀座立體設計

正在施工的商場對面，一般長成綠綠的樣子，
用下面兩種方式告訴人們即將開業：

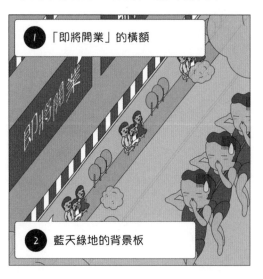

這兩種方式既不美觀，
也很難給人留下深刻的印象，
有甚麼更好的解決方案嗎？

日常生活中，一個高質量的拉鏈，
可以給人帶來無與倫比的體驗，
那滋啦滋啦的聲音，那絲滑的觸感。

當然，還有拉開拉鏈前
暗戳戳的神秘與期待，
和拉開後的驚喜感。

原研哉在正在施工的建築對面上，
放置了一個巨大的拉鏈，
把對面變成了和人們交流的界面。

巨大的拉鏈
吸引着來來往往路人的目光。

拉鏈像一個巨大的進度條，
暗示着施工的進度。

原研哉

不用任何標語，不用鮮艷的顏色吸引眼球，
利用人們對「拉鏈」的感官體驗，
便營造出了期待感與神秘感。

> 拉鏈又移動了呢！！！

> 是啊，好期待改造完的樣子！

甚至，商場內的宣傳海報上
也添加了拉鏈的元素！

> 它不再是簡單的平面設計，而擁有了時間的維度。

這個設計
像《西西里的美麗傳說》裏的瑪蓮娜，
神秘、美麗、引人遐想。

你可能不會相信，上面
兩個原研哉的「她」都設計於十幾年前，
理念在當時非常超前！

1998 年設計

2001 年設計

> 如今，越來越多的設計也開始
> 觸碰到視覺以外的其他感官。

嗅覺

勞斯萊斯的廣告頁上滴有一種高級皮革的香味，讓手工名車的氣質滲透人們的感官。

觸覺

香奈兒 5 號的產品介紹冊被稱為「無墨之書」，通過凸起的肌理感帶來優雅精緻的感覺。

震動

VR 不只有頭戴顯示設備裏的虛擬世界，還通過手柄的震動增強人們的沉浸感。

聽覺

智能音箱 Alexa、iPhone 的 Siri 等，通過聲音傳達訊息，賦予智能設備以人的性格。

原研哉

「體驗」在商業世界越來越重要，在訊息龐雜的時代，不需要嘩眾取寵，奪人眼球，而是讓用戶獲得如沐春風的感受。

在人們還沒注意到其存在時，成熟、隱蔽、精密、有力的傳達已經悄然完成了。

通過對事物的洞察，豐富訊息傳達的方式，讓人們產生共鳴，這就是設計「她」的魅力所在。

兩個「她」，我們往往會記住有故事的那一個，設計和品牌也同樣。

簡化

減法與極致

創造力，是如何誕生的？
每個人，每天都要去面對和解決
各式各樣的問題：

面對問題，往往束手無策，毫無頭緒。

問題擺在眼前，總要解決，從哪開始呢？
「簡化」是理清思緒的重要原則。

第一步：刪除多餘的事項。

然後删除多餘的裝飾：

第二步：把相同事物進行分塊式組織。

分類後給不同的塊注入相同的理念：

第三步：隱藏。

隱藏時使用這樣的原則：
徹底隱藏，適時出現。

創造力，在追求極致簡約的過程中誕生。

從混亂到清晰，不但問題解決，
在追求極致簡單的過程中，
更能孕育出具有辨識度的美學。

蘋果公司

通過 對產品設計的簡化 ，提升用戶體驗。

提到「現代設計」這 4 個字，
小哈最先想到的就是包豪斯。

但早在包豪斯出現的 70 年前，
現代建築的框架結構就出現在
1851 年的第一屆倫敦世博會上。

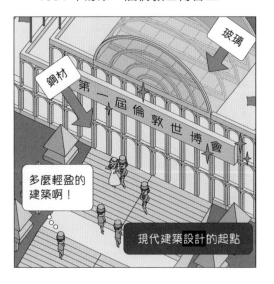

也就是說，在技術出現多年後，
大眾才能通過包豪斯而接觸現代設計。

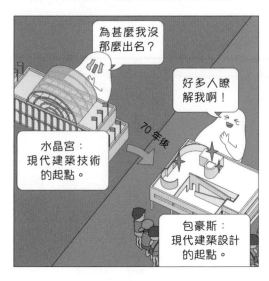

歷史總是驚人的相似，
1946 年，世界上第一台電腦誕生，人們
覺得它只應用於軍事，和自己沒關係。

而蘋果公司，在幾十年後，
成為了電腦時代的「包豪斯」。

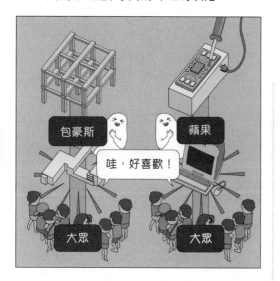

產品設計的對象通常會被分為 3 類：
專家型、隨意型、主流型。

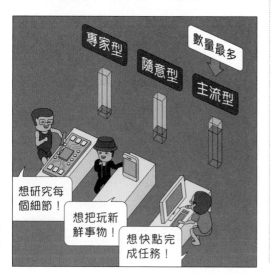

如果想讓一個新技術
能產生有巨大影響的創新，
它必然要面向數量最多的「主流型」用戶。

如今，框架結構建築、電腦和手機
無處不在。無論是普通大眾，
還是超級富豪，都能享受最前端的技術。

包豪斯和蘋果公司用了甚麼秘訣呢？
2個字：簡約。

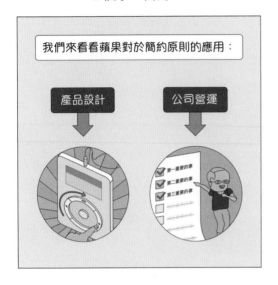

產品設計上的應用

1. 沃茲的技術整合與喬布斯的
命名——親和力

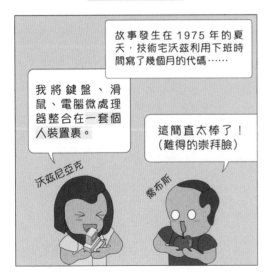

沃茲把這件事告訴了好友喬布斯，
喬布斯馬上意識到它極具商業潛力。

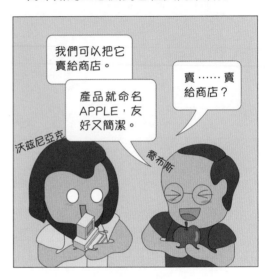

沃茲把技術整合起來面向大眾，
喬布斯的命名既親切又簡約。

2. 圖形用戶界面──容易懂

那個年代的電腦，
以命令行的方式來進行操作。

命令行界面看起
來好難懂！簡直
是天書！

當界面從符號變成圖形：
垃圾桶、文件夾
一切都變得直觀易懂起來！

還是圖形界面
直觀易懂！

3. 零售店的品牌象徵──容易記

人們對電腦的消費頻次是很低的，
傳統的做法是：

電腦城

建在租金便宜的郊
區，人們開車前往。

宜家

市中心

OUTLETS

大超市

喬布斯卻認為：

市中心

零售店應該開在市中心的繁華
地段，無論租金有多高。
如果把店面做得足夠吸引人，
他們就會出於好奇心走進來。

現在，巨大而明亮的蘋果旗艦店的玻璃盒子，已經成為一個城市繁華地段的象徵。

人們常常不自覺地就會被它所吸引，即使甚麼也不買，也喜歡進去把玩一番。

剛好路過，去看看有甚麼新產品！

傳統的電子產品會放在「電腦城」售賣，各種品牌的產品混雜在一起，由店員向顧客背誦出電腦的配置。

這款電腦很厲害！插槽類型：LGA 1151、CPU 主頻：3.2GHz、動態加速頻率：3.6GHz。

一句也沒聽懂。

喬布斯卻認為：「零售店將成為品牌強而有力的實體表達。」

喬布斯：我才不要把蘋果產品放在電腦城裏賣！（傲嬌臉）

蘋果零售店的每個細節
都體現着「少即是多」的理念。

4. imac 的把手——親和力
當年電腦可以說是非常「直男」，
一副「生人勿進」的高冷造型。

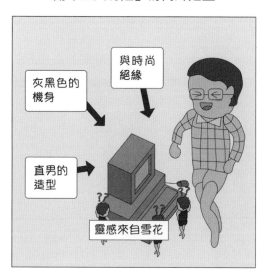

喬納森在 imac 上設計了一個提手，
提手讓人們不由自主地去親近與觸摸，
親切圓潤的造型最終大獲好評。

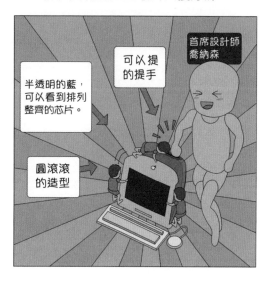

1999 年的設計如今看來仍未過時。

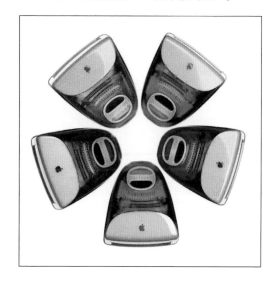

5. ipod 的圓盤交互──容易學

Mp3 在切換曲目時只能一個個切換，
要耐心按很久才能聽到想聽的歌。

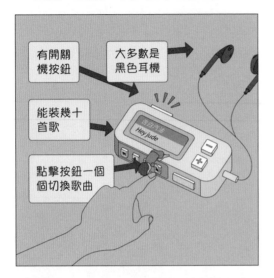

有開關機按鈕
大多數是黑色耳機
能裝幾十首歌
點擊按鈕一個個切換歌曲

蘋果為 ipod 設計了一個獨特的圓環，當人
們看到圓環時，不由自主地就想去旋轉它，
通過旋轉時間來控制速度，美觀又巧妙。

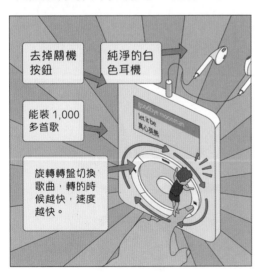

去掉關機按鈕
純淨的白色耳機
能裝 1,000 多首歌
旋轉轉盤切換歌曲，轉的時候越快，速度越快。

簡潔的造型、簡潔的界面、簡潔的交互，
讓 ipod 在當時風靡全球。

6. iPhone 取消實體鍵盤──隱藏與轉移

手機鍵盤是實體的，佔用了屏幕的面積，
所以設計師想出各種放鍵盤的方式。

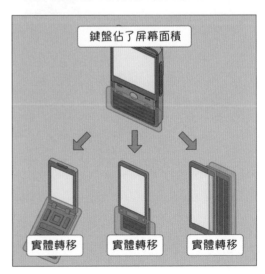

鍵盤佔了屏幕面積

實體轉移　　實體轉移　　實體轉移

蘋果在當年大膽地取消了實體鍵盤，當人們需要鍵盤時才會在屏幕上出現虛擬鍵盤，轉移、隱藏都讓產品變得更簡約。

從實體轉移到虛擬

公司營運上的應用

1. 產品線上選擇有限——容易記

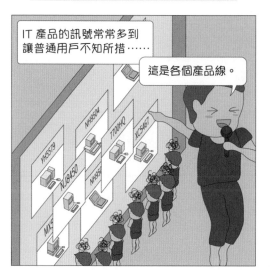

喬布斯讓整個公司只專注於 4 個範圍，選擇有限，用戶反而更容易記住對應的產品。

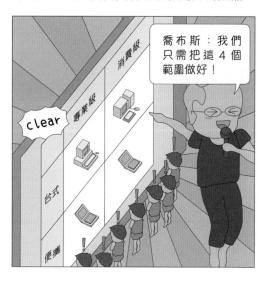

2. 硬件、軟件、內容——封閉與開放

許多技術宅（專家型用戶）喜歡自己裝機。
最初的零售店、硬件、系統、
應用都選擇了開放。

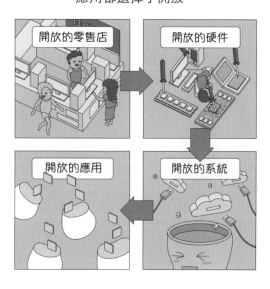

 蘋果公司

蘋果公司反其道而行，
封閉的零售店、硬件、系統，
應用審核嚴格。
保證了統一的用戶體驗。

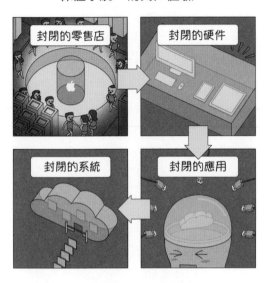

3. 做事原則──專注
喬布斯喜歡每隔一段時間挑選 100 人
開集思會，討論未來的規劃。

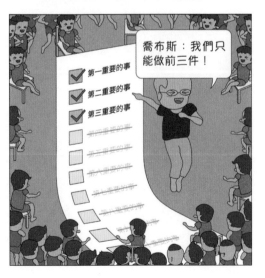

前端的技術，結合簡約的設計與做事原則，最終的結晶，是完成度極高的作品。

從能用、易用、好用、樂用，
一步步達到最極致的用戶體驗，
都離不開蘋果對「大道至簡」
這一原則的堅持。

村上春樹

通過 對生活方式的簡化，保持專注集中力。

村上春樹

小哈每年年初都要做一份計劃，這意味着：
立 Flag 的時間又到了！

今年一定會完成我們的宏偉計劃！

早睡

跑步

減肥

書

但……回想起了曾經立的 Flag……
(╯°□°)╯「喂，不要哪壺不開提哪壺啊！」

曾經的計劃都沒完成，是我們自控能力不夠嗎？

想要完成計劃，就要提升自控力，
在自控力這一點上，
對小哈影響最大的人便是
日本作家村上春樹。

他本人，就是「自控力」
最好的教材！

在我們心目中，
藝術家的形象往往放浪不羈。

創作需要靈感，
等有了靈感我們再畫。

而村上春樹，從 30 歲開始，
堅持跑步健身，堅持參加馬拉松，每天
靜坐 4、5 個小時，創作十幾本長篇小説。

> 小説家最重要
> 的 3 個資質：
> 才華、集中力、耐力。

> 這個狀態我已經保持了
> 將近 40 年。

才華是先天的，我們沒法左右。
慶幸的是：集中力和耐力像肌肉一樣，
可以通過訓練獲得。

來看看，關於自控力，
我們從村上春樹身上能獲得哪些啟發？

| 訓練自己的心靈 | 訓練自己的身體 |

訓練自己的心靈

1. 做自己熱愛的事情

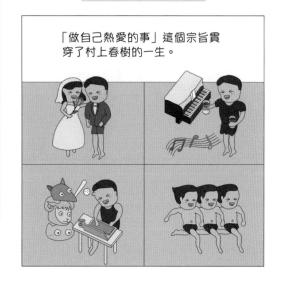

「做自己熱愛的事」這個宗旨貫
穿了村上春樹的一生。

正常人的人生軌跡是「畢業－結婚－工作」，
村上春樹的人生軌跡很任性：「結婚－工作－
畢業」，22 歲休學，娶了他愛的人。

愛老婆

25 歲他因為熱愛爵士樂，
開了間音樂酒吧，
29 歲才拿到畢業證。

愛音樂

30 歲那年他在看棒球賽時決定開始寫作，
晚上便開始在店裏寫起小説來。

在球飛來的一瞬間，
我決定做個作家！

愛寫作

33 歲他賣掉酒吧，全職寫作，
為了確保創作的基礎體力而開始跑步。

愛跑步

人生在世，太多選擇眼花繚亂，
我們需要做點減法。
村上以「做一件事，是否感到快樂」
作為選擇標準。

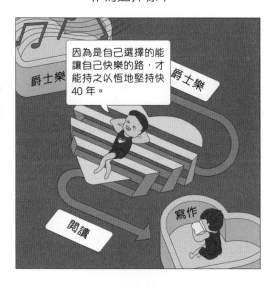

因為是自己選擇的能
讓自己快樂的路，才
能持之以恆地堅持快
40 年。

爵士樂　爵士樂

閱讀　寫作

2. 建立起習慣
回想起每天刷牙的時刻，
擠牙膏、刷牙、漱口等一連串動作十分順暢。

是甚麼讓我們再刷牙時如此高效呢？

實際上能讓我們高
效運轉的是習慣！

村上春樹在開始全職寫作時，
就開始給自己建立習慣。

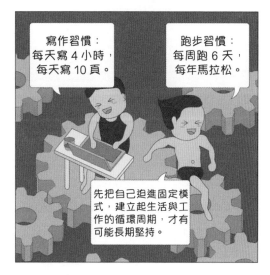

寫作習慣：
每天寫 4 小時，
每天寫 10 頁。

跑步習慣：
每周跑 6 天，
每年馬拉松。

先把自己迫進固定模
式，建立起生活與工
作的循環周期，才有
可能長期堅持。

每天起床，泡好咖啡，伏案 4、5 個小
時，只寫 10 頁，也一定要寫 10 頁，
即使想多寫也不寫。

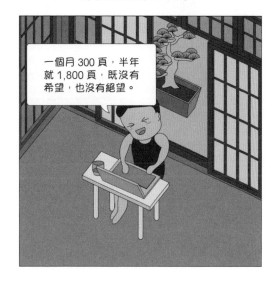

一個月 300 頁，半年
就 1,800 頁，既沒有
希望，也沒有絕望。

 村上春樹

3. 找到合適的替補
小哈在工作間隙休息時，
特別喜歡玩手機。

仔細想想，是因為「玩手機」
打亂了我原有的工作節奏。

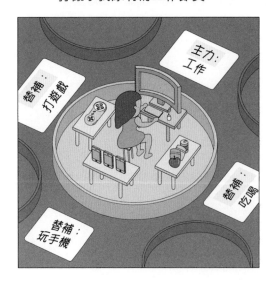

村上春樹找到了最適合他的替補：翻譯。
翻譯是一門技能，既可以學習寫文章，
也不會打斷工作節奏。

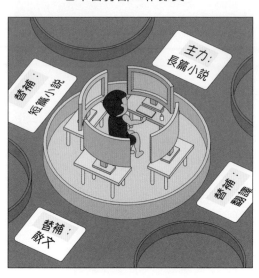

4. 不急於求成，不短視
我們的大腦時常渴望獲得即時反饋：

這是我們大腦裏的安多酚在作祟：

村上春樹 50 多歲，
竟開始參加三項鐵人比賽，
在一次游泳比賽中……

他呢？足足用了一年半的時間
去矯正游泳姿勢……

5. 適當鼓勵，量化目標
當我們做一件事，目標過於宏大，
往往會讓人喪失信心。

目標太容易實現，
就沒有挑戰的動力。

村上春樹在跑步和寫作時，
都會設定一個小目標，
在一點一滴中感受到自己的進步。

訓練自己的身體

1. 保持足夠的休息
開酒吧時很難保證足夠的作息，
在開始全職寫作後，他徹底改變了生活形態：

2. 保持強健的身體狀態
身體不舒服，不管再怎麼集中精力，
也沒法好好工作。

村上選擇讓身體成為友軍，
幾十年從不間斷地跑步，
他的軀體和精神得到了強化。

3. 遠離誘惑
人的自控力是有限的，
每拒絕一次誘惑，自控力就消耗一分。

在生意步入正軌時賣掉酒吧，
搬到偏遠的郊區，在國外寫作，
這都是主動遠離誘惑的方式。

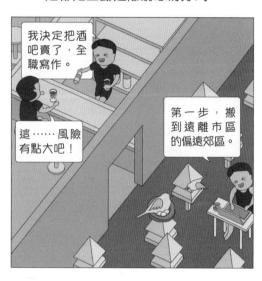

我把他自律的方式用小簿子記下了：

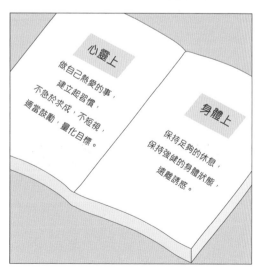

村上春樹

心靈在線，身體不在線時，
再怎麼熱愛也沒法全力以赴。

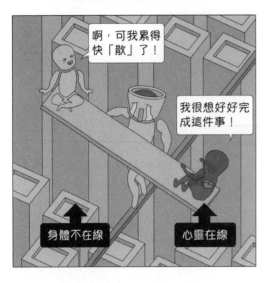

身體在線，心靈不在線，
再怎麼精力充沛也沒法堅定意志。

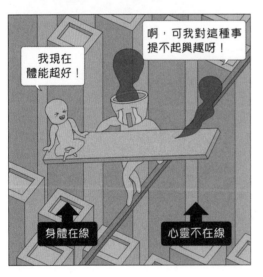

肉體力量和精神力量必須均衡有度，
才能產生最正確的方向和最有效的力量。

村上春樹說：「生存的質量
非成績、數字、名次之類固定的東西，
而是含於行為之中的流動性的東西。」

在他身上，
我看到了長期節制和堅定的美好。

杉本博司

通過 對時間空間的簡化 ，提煉藝術觀念。

有人曾問霍金：
「這世界最讓你感動的是甚麼？」
霍金認真思考後回答：

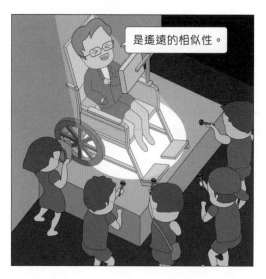

是遙遠的相似性。

「遙遠的相似性」聽起來抽象且難以理解，
在杉本博司的作品裏，
我卻看到了能讓霍金感動的東西。

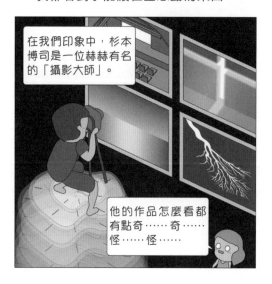

在我們印象中，杉本
博司是一位赫赫有名
的「攝影大師」。

他的作品怎麼看都
有點奇……奇……
怪……怪……

他拍劇院，
卻留下一片空白：

他拍建築，
卻拍得極其模糊：

他拍大海，
卻拍得千篇一律：

看到這你可能會想：

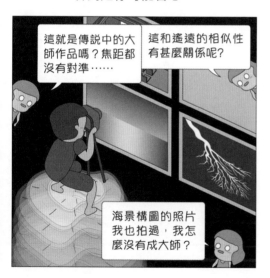

我們通常認為「創作成果」
就代表了藝術家的作品本身：

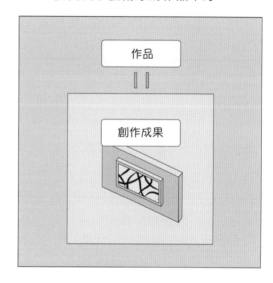

但對於觀念藝術家來說，
作品不止是「創作成果」。

創作思路、創作過程、觀眾的感悟，
更是作品的一部分：

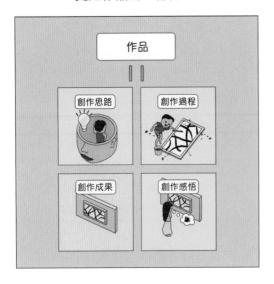

提到當代藝術，
還要從 1917 年的一次展覽說起：

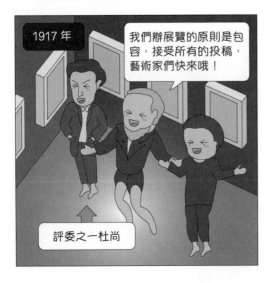

杜尚買了一個小便池，
給小便池簽了名並命名為《泉》，
匿名參展以諷刺當時的藝術圈：

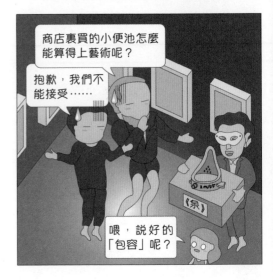

萬萬沒想到，
它成為了藝術史上最大的革命！
(ﾟ°ʷ°ﾟ)

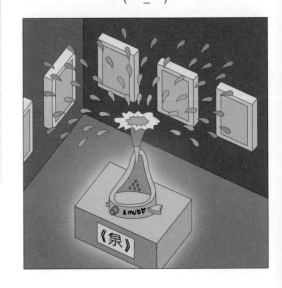

小便池本身並不是作品……

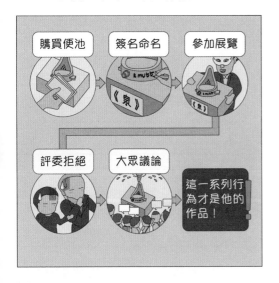

他成為了當代藝術的鼻祖，重新定義了藝術。
杜尚影響了無數藝術家，
杉本博司便是其中之一。

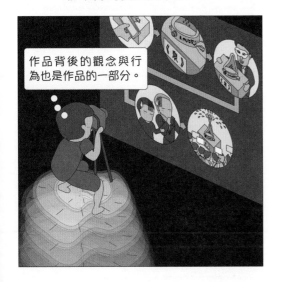

杉本博司曾說，
自己受「杜尚」和「極簡主義」影響最大。

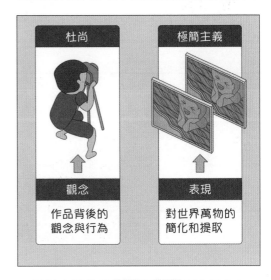

是甚麼讓他的觀念與表現連接起來？
我發現，那就是最讓霍金感動的東西：
遙遠的相似性。

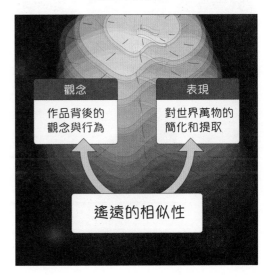

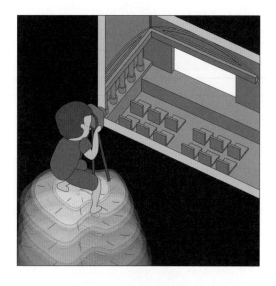

杉本博司

來看看杉本博司的作品：

《劇場》

電影由一幅幅圖像構成，
時長 2 小時的電影，
其實就是看了 17 萬張照片的殘像。

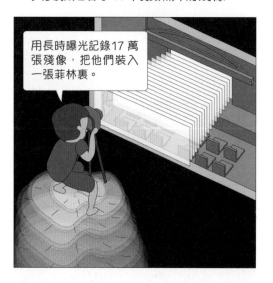

用長時曝光記錄 17 萬
張殘像，把他們裝入
一張菲林裏。

累積到最後竟是一片神秘崇高的白光……
滿庭空座，浮雕壁畫都是時光的見證者。

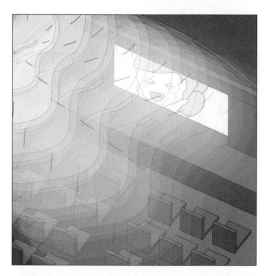

時空的相似性

看着《劇場》，小哈想像到這樣的畫面，
在各地的影院，人們入場，等待電影開始。

電影開始，人們紛紛逃離現實，
進入了聲色光影的世界。

人和相機在看電影，
而時間則看到一切。

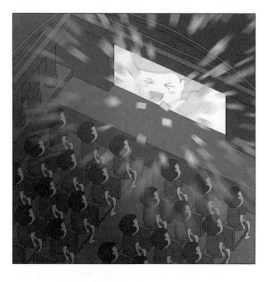

時間，在空間裏一層一層疊加着。

彩虹的顏色累積起來是一片白光，
那麼，意識累積到最後也是一片空白嗎？

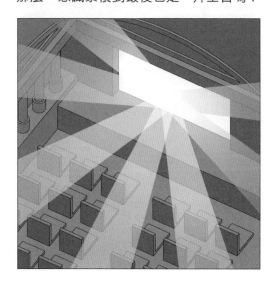

杉本博司

據說人離開世界時，
一生的畫面會回閃過眼前。

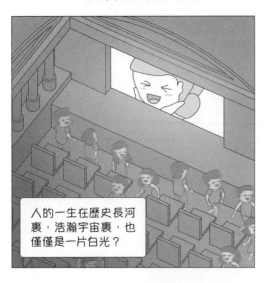

人的一生在歷史長河
裏，浩瀚宇宙裏，也
僅僅是一片白光？

極盡繁華的聲色光影，熙熙攘攘的人群，
在時間面前，不過蒼白一片，
縱使人生百態，終究逃不出宇宙的規律。

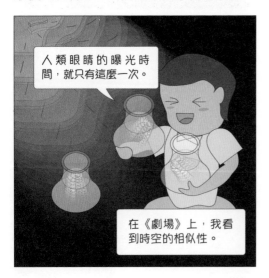

人類眼睛的曝光時
間，就只有這麼一次。

在《劇場》上，我看
到時空的相似性。

《建築》

這一次，杉本博司把相機焦距放在無限遠，
拍攝了世界各地的多個知名建築。

精神的相似性
優秀建築的誕生不止需要建築師，
還需要考慮建設方、規劃、造價等因素。

杉本博司認為：
「對於一流的建築家存在的最好證明，
便是他能抵抗多大程度與現實的妥協。」

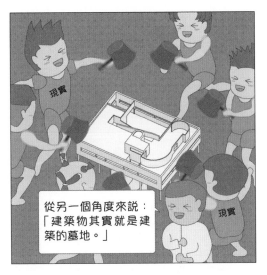

從另一個角度來說：
「建築物其實就是建
築的墓地。」

小哈記得小時候在學畫素描時，
老師讓我們眯着眼睛去觀察繪畫對象，
因為眯着眼才能看到被畫的明暗關係。

如果眯着眼看「建築的墓地」呢？
我們便能看到建築最初
所被設想的體塊關係。

透過在相機無限遠的焦距裏，
看到墳墓上似乎刻着即將消逝的建築的靈魂。

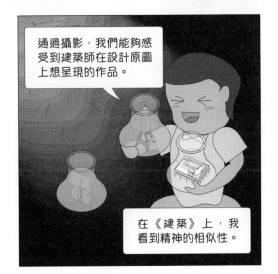

通過攝影，我們能夠感
受到建築師在設計原圖
上想呈現的作品。

在《建築》上，我
看到精神的相似性。

《海景》

從 1980 年到 2000 年的幾十年裏，
他在全世界拍攝了大量海景照片。

為了達到想要的效果，他實驗了 5 年。完美的曝光與暗房顯影，使簡單的拍攝在呈現上變得不同尋常。

海面上的灰階極其豐富，
觀看時內心只剩下一片寧靜。

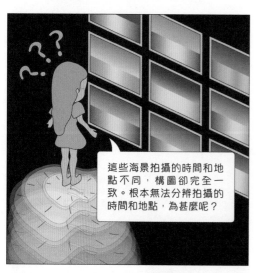

這些海景拍攝的時間和地點不同，構圖卻完全一致。根本無法分辨拍攝的時間和地點，為甚麼呢？

時空的相似性
這都起源於他在 1980 年的一次思考：

今人看到的一切是否
與史前人類一樣？

人的生命孕育於母胎的羊水之中，
萬物的生命則起源於海洋。

海洋，像是一個久遠的夢境，
也可能是人類最初的記憶。

世界瞬息萬變，每過一秒，
我們所看到的世界與前一秒都不是同一個。

大海像是時間的使者，
它也許是地球最初與最終的景象，
它見證人類一切文明的誕生、繁衍與滅亡。

時間改變了萬物，
卻沒有改變海景。

萬物都不是之前的那個萬物，
千百年來，唯一沒變的只有大海。

攝影師通常用相機捕捉瞬間，
他卻用相機來記錄永恆，
發現歷史變遷中的「不變」。

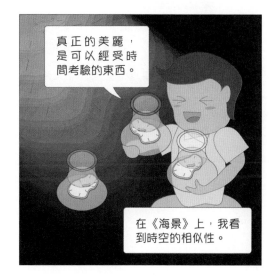

真正的美麗，
是可以經受時
間考驗的東西。

在《海景》上，我看
到時空的相似性。

《閃電原野》

看到這張照片，你是不是也和小哈一樣，
以為這是他在雷雨天守着拍到的閃電？

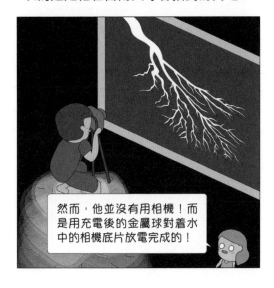

然而，他並沒有用相機！而
是用充電後的金屬球對着水
中的相機底片放電完成的！

材料的相似性

紐約的空氣非常乾燥，工作室屢屢出現靜電，
杉本博司想了許多方法都無法去除靜電：

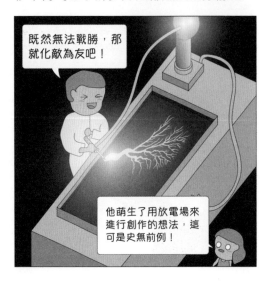

既然無法戰勝，那
就化敵為友吧！

他萌生了用放電場來
進行創作的想法，這
可是史無前例！

雖然創作方式不同，但和相機拍照一樣，
都是在處理水、空氣和光，
而它們也剛好都是世間恆久不變的元素。

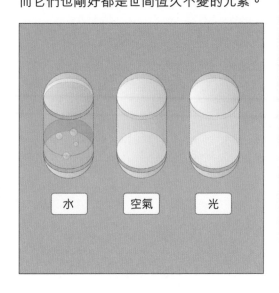

水　　空氣　　光

生命的相似性

放電場捕捉了放電那一剎那巨大的生命力，
光電、河流、樹木、血管、山脈
竟有着相似的形狀。

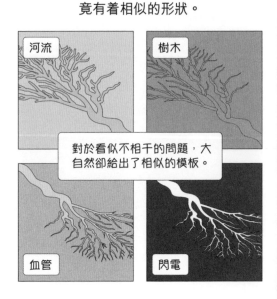

河流　　樹木

對於看似不相干的問題，大
自然卻給出了相似的模板。

血管　　閃電

我們看到的不僅僅是電,
更像是看到了生命迸發出的火花,
那種力量讓人戰慄。

自我的相似性
數學家將樹、樹枝、葉脈一步步地放大,
竟發現結構彼此相似,從而誕生了幾何圖形。

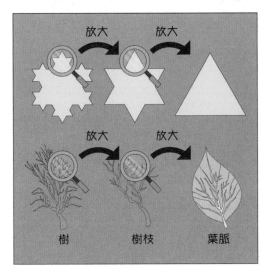

在杉本博司的放電場裏,
我們也能發現這個自相似的系統。

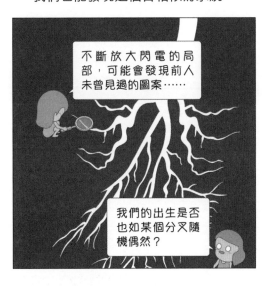

不斷放大閃電的局部,可能會發現前人未曾見過的圖案⋯⋯

我們的出生是否也如某個分叉隨機偶然?

從浩瀚廣闊的宇宙到微塵,
從人類到原子,
原來都可以用數學結構來描述。

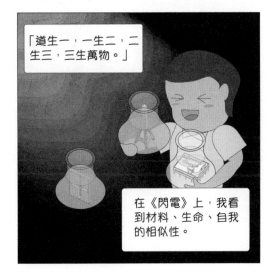

「道生一,一生二,二生三,三生萬物。」

在《閃電》上,我看到材料、生命、自我的相似性。

極簡主義在杉本博司這裏，
不只是形式上的簡約，不是空白。

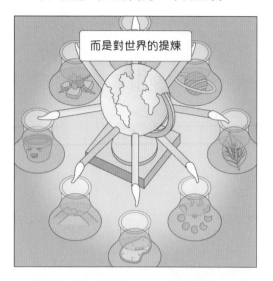

而是對世界的提煉

提煉後的畫面純粹、空曠，
反而營造出無盡的思考空間。

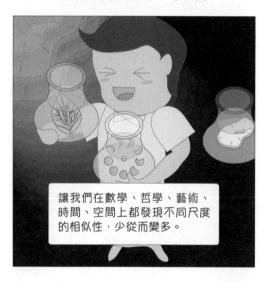

讓我們在數學、哲學、藝術、
時間、空間上都發現不同尺度
的相似性，少從而變多。

不是普遍意義的攝影師，
不是普通的平面作品，
杉本博司用攝影簡化了時空。

這或許是極簡主義的觀念
藝術結合的最高境界。

設計的極致是藝術，
藝術的極致是哲學。

融合
跨界與聯想

創造力，是如何誕生的？
每個人，都有自己擅長領域的小小碎片。

當小碎片發現能夠契合的彼此⋯⋯

便組成了最佳形狀，成為團隊。

但想像是美好的，
許多時候，人們跌跌撞撞，
忙忙碌碌地尋找⋯⋯

結果要麼相互妥協 (´°ω°`)。

要麼各自孤獨 (´°ω°`)。

極少情況下，
有些人、事、物自身擁有多領域的
知識與技能。
不用去尋找，就可以融合最佳形狀！

創造力，在把不同碎片融合成
完美形狀的過程中誕生。

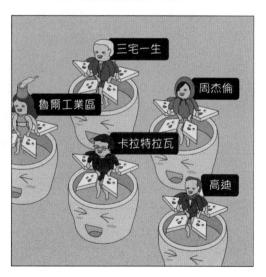

三宅一生

通過 藝術與技術的融合 ，挑戰服裝定義。

每當想起喬布斯，
小哈就會想到他的經典裝扮。

喬幫主的挑剔眾所周知，
能讓他穿這麼多年的衣服，是誰設計的呢？

除了喬布斯，
這幾位也是三宅一生的忠實粉絲：

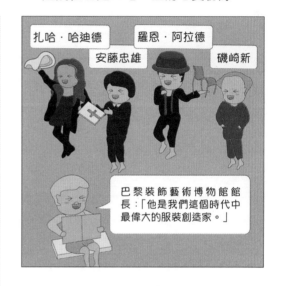

為甚麼設計大神都愛他的設計？
或許我們能從他的作品裏找到答案。

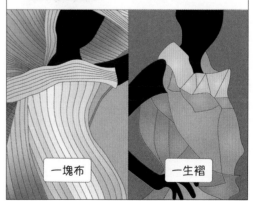

顛覆1：觀念

衣服是運動着的身體上的「一塊布」？

這是一個「衣冠取人」的時代，除了物理概念功能外，衣服還會傳達人的需求、尊嚴、階級。

階段：凡人就別想穿我的衣服了！

尊嚴：穿 prada 讓我很有品味！

需求：沒穿衣服，又冷又羞！

蘿莉塔、波希米亞……
衣服早已被附加了太多的含義。
而三宅一生所做的是詰問衣服的本源。

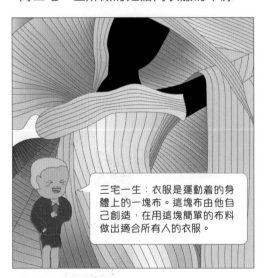

三宅一生：衣服是運動着的身體上的一塊布。這塊布由他自己創造，在用這塊簡單的布料做出適合所有人的衣服。

「一塊布」以無結構的模式，
給人體留出充分的空間，
擺脱了服裝結構對人體的束縛。

賦予人體最大的自由，讚嘆人體的美麗。

「一塊布」系列的終極成果是
品牌「A-POC」，最大的創新在於
消費者可以參與服裝的設計過程。
服裝的製作過程也特別有趣：

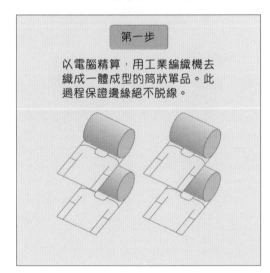

第一步

以電腦精算，用工業編織機去織成一體成型的筒狀單品。此過程保證邊緣絕不脱線。

第二步：

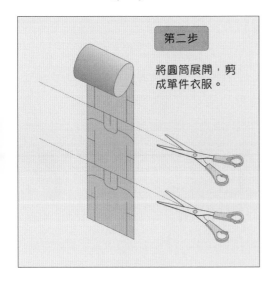

第二步

將圓筒展開，剪成單件衣服。

第三步：

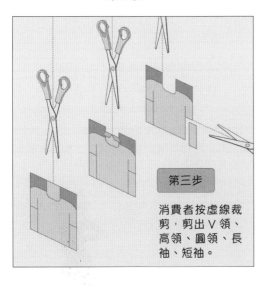

第三步

消費者按虛線裁剪，剪出 V 領、高領、圓領、長袖、短袖。

消費者可以與服裝互動，
消費者既是服裝的消費者，也是創造者。

品牌在 2000 年推出，卻與互聯網的 UGC 理念（用戶創造內容）不謀而合，足以說明三宅一生思想的前衛。

顛覆 2：結構

服裝界的解構主義？
文藝復興以後，西方更注重誇張和修飾人體：

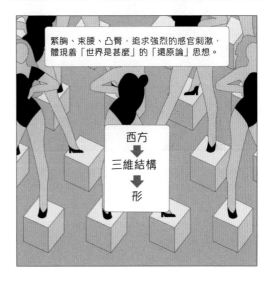

緊胸、束腰、凸臀，追求強烈的感官刺激，體現着「世界是甚麼」的「還原論」思想。

西方
↓
三維結構
↓
形

東方「二維結構」採用前後幅相連的裁剪方式，
注重「精神」，將人體結構隱藏於服裝之內，
體現了東方「整體論」的哲學思想。

三宅一生擁有東方的血統：出生於日本；
又有西方的經歷：在英、美、法國學習工作。
但東西方的服裝結構是大相逕庭的：

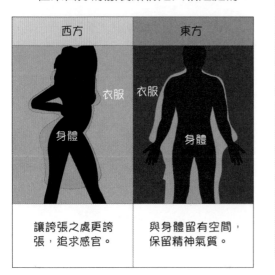

如何用有創意的方式，
在東西方服裝結構間架起一座橋樑？

如果我們把服裝類比做建築，
我們會發現神奇的相通之處，
在結構主義裏：

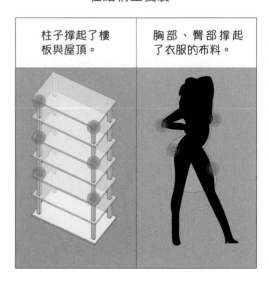

於是，我們很清楚地知道：

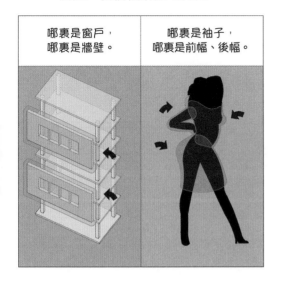

哪裏是窗戶，
哪裏是牆壁。

哪裏是袖子，
哪裏是前幅、後幅。

而在解構主義裏：

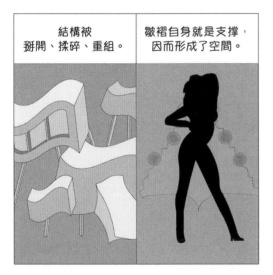

結構被
掰開、揉碎、重組。

皺褶自身就是支撐，
因而形成了空間。

正因為如此：

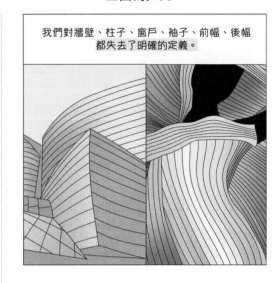

我們對牆壁、柱子、窗戶、袖子、前幅、後幅
都失去了明確的定義。

在獨創了東西合璧的解構主義後，
他將「一塊布」和「皺褶」的理念進行融合，
衍生出名為「132 5」的品牌。

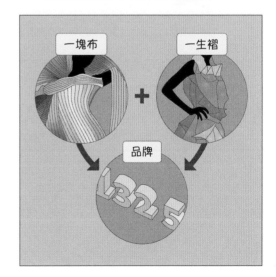

一塊布 ＋ 一生褶

品牌

「132 5」只用一塊布料，通過不斷有序的摺疊，得到與人體結構對應的空間，再用高溫熨燙使皺褶不易改變。

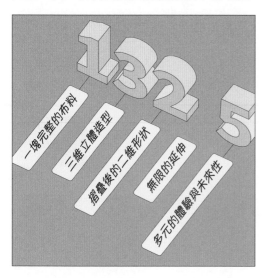

一塊完整的布料

二維立體造型

摺疊後的二維形狀

無限的延伸

多元的體驗與未來性

聽起來是很「正」的理念，
但當小哈第一次見到三宅一生的衣服時，
我的表情是這樣的：Σ(﹒△﹒ |||)≀

這……這是衣服嗎？
看到了原理後卻被他的創意所震撼了：
一塊完整的布料 → 摺疊後的二維形狀。

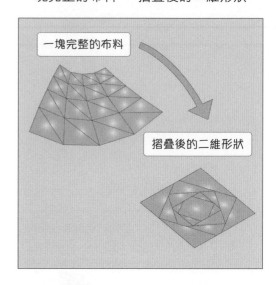

一塊完整的布料

摺疊後的二維形狀

摺疊後的二維形狀 → 三維立體造型。

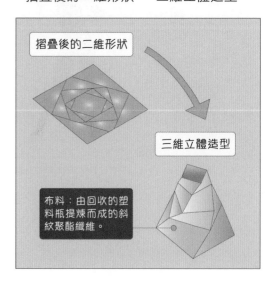

摺疊後的二維形狀

三維立體造型

布料：由回收的塑料瓶提煉而成的斜紋聚酯纖維。

三維立體造型 → 無限的延伸。

穿衣過程充滿了儀式感，
人的不同體態使穿着效果有趣地變化着。

整個過程都有着超越時空的抽象美……

這一系列的衣服
在功能上還有以下的優點：

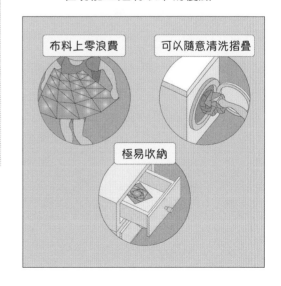

三宅一生

三谷純作為數字工程師也參與了設計，
從而讓皺褶擁有了
數學的趣味與建築的美感。

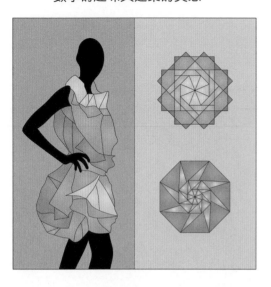

結合了面料製作的技術、
幾何的趣味和東方傳統文化的精髓。
他一次次挑戰着人們對服裝的定義。

這時，我們似乎能理解喬布斯喜歡
三宅一生的原因：簡約、舒適、科技感、以人
為本。這也是蘋果系列產品一直在傳達的理念。

「藝術與科學總是在山麓分
手，然後在山頂重逢。」

他們，都站在藝術與技術的交叉路口，
發現了創造力的潛在力，
創造出超越時間的美麗。

卡拉特拉瓦

通過 多學科的融合 ，構建獨樹一幟的設計理念。

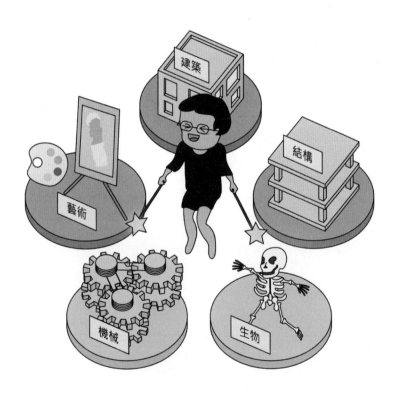

建築

結構

藝術

機械

生物

卡拉特拉瓦

在這個分工精細的時代，
一個建築需要建築、結構、水、暖、電等
多個工種配合才能完成。

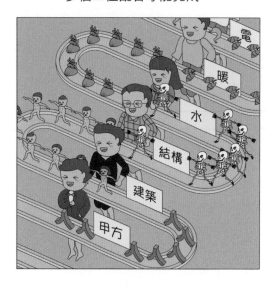

其中，建築師和結構師
對最終的成果起着決定性的作用。

感性的建築師負責造型與功能，
理性的結構師負責安全與穩固，
必然要經歷一個合作和互相爭執的過程。

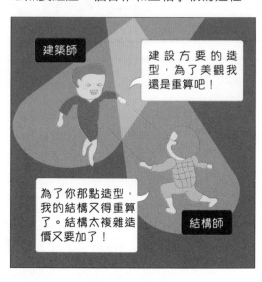

悉尼歌劇院的建築師約恩·烏松，
當年僅憑一張草圖就當選方案第一名！

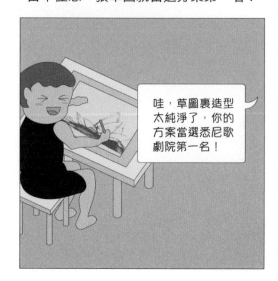

可為了實現造型，難倒了結構師。
最後工程造價相比預期多了十幾倍，
施工時間整整多了 4 倍。

如果一個人既擁有建築學的藝術天賦，
又精通結構的計算與分析：

這樣的神人屈指可數，
西班牙的高迪就是一個。

而在當代，能夠將建築和結構結合得最好的，
當數高迪的老鄉——卡拉特拉瓦。
我們先來看看卡神的經歷：

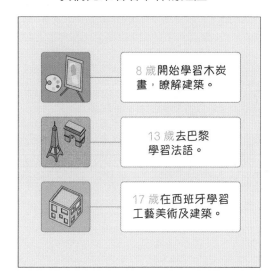

卡拉特拉瓦

大學畢業後：

24 歲去蘇黎世 ETH 學習土木工程金額城市規劃。

27 歲雕塑作品在歐洲巡迴展出。

30 歲博士畢業。

建築學士 + 規劃碩士 + 結構博士，
整整學習了 13 年
他才開始自己的設計實踐。

這是卡神的第一個作品

一個露台也能做出這麼多花……説明一開始他已經很了不起。

但在之後的幾十年裏，他的建成作品
有上百個，橫跨建築、雕塑、產品。
並獲得「結構詩人」的美譽。

很多產了！

建築 + 結構

作為建築大師裏最懂結構的，
結構大師裏最懂建築的，
卡神的作品會長成甚麼樣子呢？

我們先來看看
在「現代主義」和「結構主義」裏
建築大師們對架構的態度：

現代主義

解構主義

現代主義
強調結構，形式追隨功能。

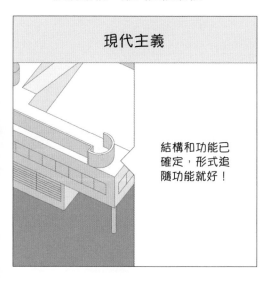

現代主義

結構和功能已確定，形式追隨功能就好！

解構主義
忽視既有結構的規則，
摒棄對稱、和諧統一的原理。

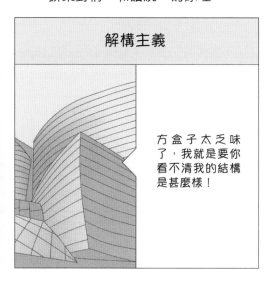

解構主義

方盒子太乏味了，我就是要你看不清我的結構是甚麼樣！

卡神的作品不屬於任何一個流派，
擺脫了時空的限制，
這點也和高迪很像。

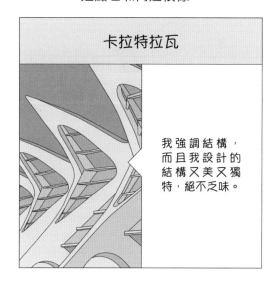

卡拉特拉瓦

我強調結構，而且我設計的結構又美又獨特，絕不乏味。

在我們印象中，
柱子和樑構成的空間有點乏味：

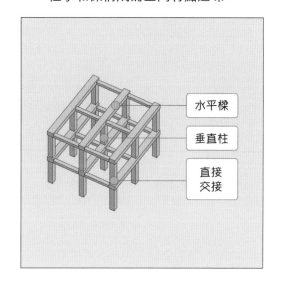

水平樑

垂直柱

直接
交接

普通的樑柱在卡神手裏，
卻變得非常靈動有趣。

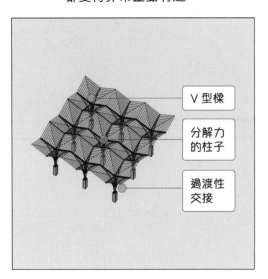

V型樑

分解力
的柱子

過渡性
交接

力被他拆解並視覺化，
極其富有美學韻律。
讓人驚嘆：原來建築還可以這樣做！

意大利 Reggio Emilia
小鎮的車站

比如外星來客的瓦倫西亞「藝術科學城」。

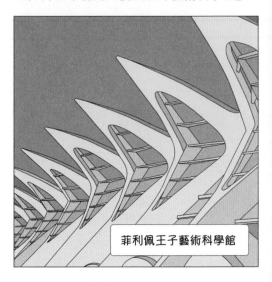

菲利佩王子藝術科學館

又如可根據陽光調節屋頂角度的校園建築。

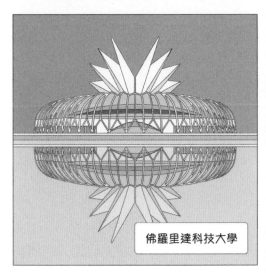

佛羅里達科技大學

從他的作品多少可以看出老鄉高迪的影子，
不過和高迪建築的豐富色彩相比，
卡神更喜愛用白色來凸顯空間。

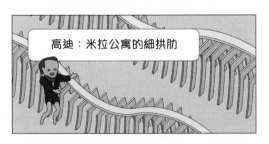

高迪：米拉公寓的細拱肋

卡神：塞利維亞的科威特展館

建築 + 結構 + 機械 + 生物

除此之外，卡神還點亮了
自然生物和機械兩個知識板塊。

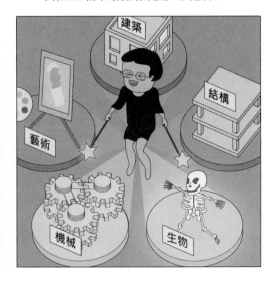

藝術　建築　結構
機械　生物

這讓他的建築不僅驚為天人，
而且像自然界裏的生物一樣能動！

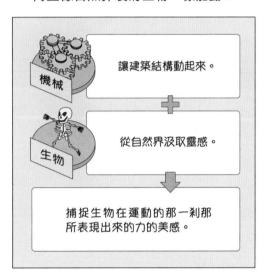

機械　讓建築結構動起來。

生物　從自然界汲取靈感。

捕捉生物在運動的那一剎那
所表現出來的力的美感。

傳說卡神讀博士時，宿友是醫科生，
宿友總是讓他幫忙畫圖，
卡神因此掌握了生物相關的知識：

卡神，幫我畫幾
張生物骨骼肌肉
圖，好不好？

好啊，我幫你畫！

 卡拉特拉瓦

大自然是最好的老師，
他的作品都模擬了自然界的哪些形態呢？
手的骨骼

1992 年西班牙塞利維亞的科威特展館，
卡拉特拉瓦設計了一雙可以開合的木質手。
手指打開後形成一個開敞的廣場。

當手指相交時，則形成了一個封閉的空間。

像虔誠的祈禱，表達對大自然的敬畏。
眼睛的閉合

瓦倫西亞藝術科學城
是卡神在家鄉完成的系列作品，
其中天文館造成眼睛的造型。

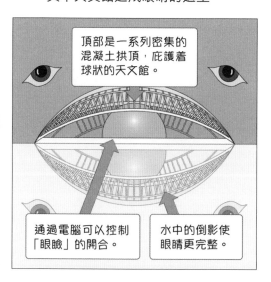

頂部是一系列密集的混凝土拱頂，庇護着球狀的天文館。

通過電腦可以控制「眼瞼」的開合。

水中的倒影使眼睛更完整。

擁有生物骨胳般奇妙結構的
純白色建築群，
宛如天外來客在古城留下的玩具。

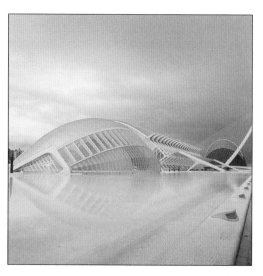

鳥兒翅膀的開合

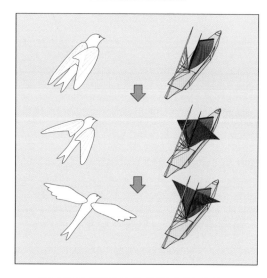

美國的密爾沃基藝術館位於水邊，
卡神希望這座建築像水邊的飛鳥一般靈動，
給它設計了一對機械化控制的羽翼。

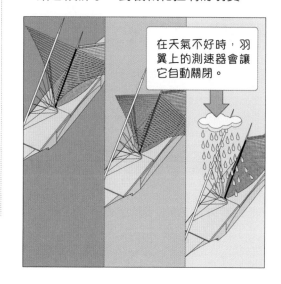

在天氣不好時，羽翼上的測速器會讓它自動關閉。

卡拉特拉瓦

建築在我們印象中是堅固笨重的，
可在他手中，卻變得十分輕盈。

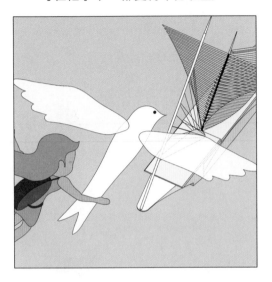

整個建築就像一隻隨時會飛走的鳥。

人體脊柱的扭轉

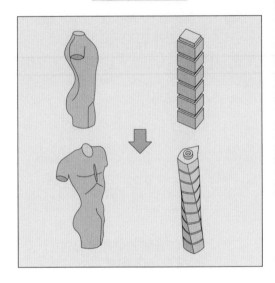

他不只是簡單地用形態仿生，
而是用形式，
將生物結構的張力、拉力、壓力表現出來。

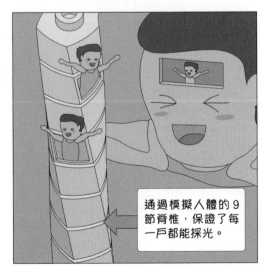

通過模擬人體的 9
節脊椎，保證了每
一戶都能採光。

瑞典的旋轉大廈模擬了人體的 9 節脊椎，
保證每一戶的採光。
成為世界上最受喜愛的摩天樓之一。

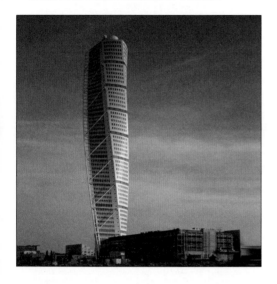

縱觀歷史，建築領域突破性的創新，
總要依附於結構、技術、材料的變革。

如果技術材料沒有大的變革，
建築就很難產生突破性創新。

卡拉特拉瓦的作品，
因為多學科的交融，打破了這種僵局。
讓我驚呼：

卡拉特拉瓦

現在卡神的作品得到全世界的青睞，
拿下的都是最受矚目的項目。

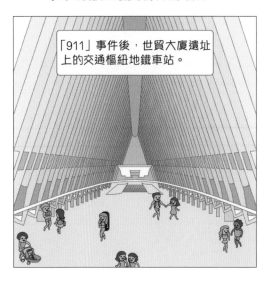

「911」事件後，世貿大廈遺址
上的交通樞紐地鐵車站。

卡拉特拉瓦繼承了西班牙的野性與奔放，
又帶有瑞士人的理性。

他將無形的力轉化成有形的造型，
像雕塑、像玩具、像詩歌、像機械，
他的作品從來不是靜止的，
而像生物般不斷生長。

藝術 + 建築 + 規劃 + 結構 + 醫學 + 機械
=
卡拉特拉瓦

魯爾工業區

通過 融合創意於記憶 ，讓廢棄工業區重生。

1850 年，人們在德國鄉下
發現了豐富的煤炭資源，
大家紛紛去這個地區淘金。

短短 70 年，這裏便成為德國的經濟龍頭，
成為了大名鼎鼎的
超級工業帶「魯爾工業區」。

作為明星工業區，我
的業務有採礦、煉
焦、煉鋼、軍火製造。

但誰知好景不長，
30 年後，魯爾區的煤礦沒落了。

工業區被其他國家便宜的
煤礦所代替，上萬人失業。

這裏的人們開始決定
對工廠繼續加大投資。

但這仍然無法阻止它的沒落，
人們對工業建築的態度，從驕傲變為嫌棄：

可拆除舊景觀也需要巨額經費，
怎麼辦呢？
政府終於意識到：

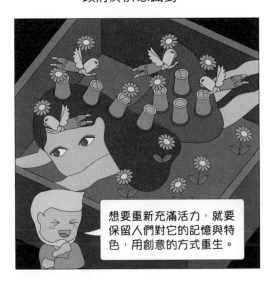

政府召集了專家諮詢團，
舉辦了超過 70 次比拼圖畫。

方法 1：舊建築添加新構件

1. 礦區舊水房
這個水房不但破舊，還造型平平，
難免面臨被拆除的命運……

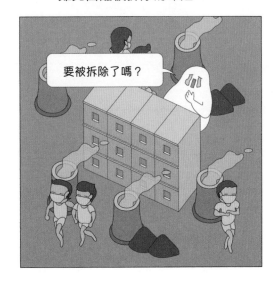

建築師給舊廠房添加鋼架、頂篷、象牙，
勾勒出一個俏皮的大象造型，
臨近地帶被改造為一個現代公園。

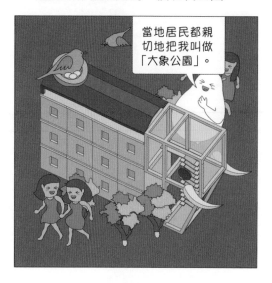

建築師給礦井架頂部添加了 UFO 造型的
空間，人們乘坐架子內部的電梯直達「飛碟」，
這樣的造型對於創意類公司也是很好的營銷。

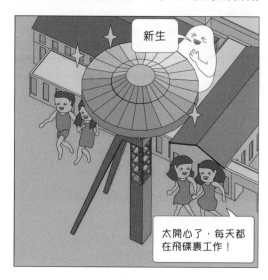

2. 礦井架
除了建築，還遺留了大批的礦井架，
它們能變成甚麼呢？

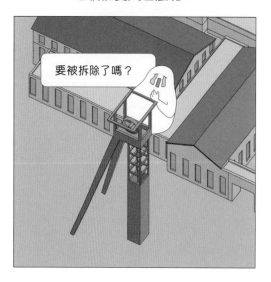

3. 廢棄的巨大煉焦爐
曾經承受過 1000 °C 高溫的煉焦爐，
能改造成甚麼呢？

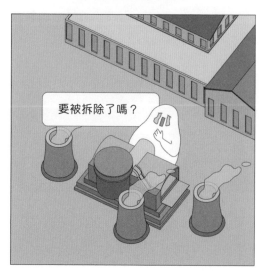

設計師在煉焦爐上加了一個摩天輪，
人們把自己想像成煤塊，從煉焦爐內部穿過，
這絕對是世界上獨一無二的體驗。

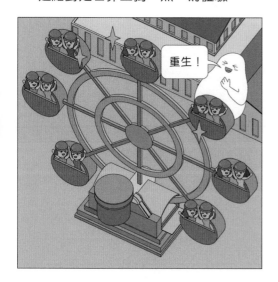

方法 2：老空間換上新功能

1. 礦工洗澡的浴室
現代人早已不需要這樣大型的公共澡堂。

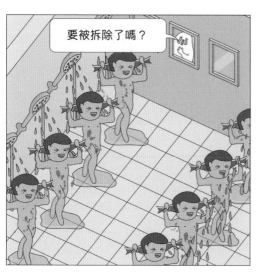

浴室被無縫改造成舞蹈排練廳，
原來室內的鏡子、肥皂盒、扶手都加以保留。

2. 巨大的煙囪與牆壁
巨大的煙囪，
還能用來做甚麼呢？

設計師給牆壁上添加攀岩岩點，
巨大的牆便成為了攀岩愛好者的天堂。

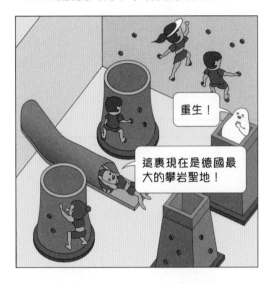

重生！

這裏現在是德國最大的攀岩聖地！

3. 公路邊的巨大瓦斯槽

這個瓦斯槽極其巨大，有 40 層樓的高度，
當地居民覺得它是一個醜陋的大桶子：

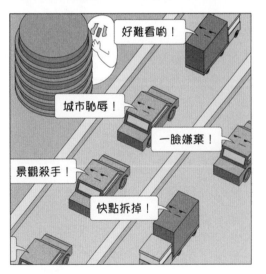

好難看喲！

城市恥辱！

一臉嫌棄！

景觀殺手！

快點拆掉！

設計師對瓦斯槽內部加以改造，
配合燈光與原有機械，
打造成一個具有科幻氛圍的博物館。

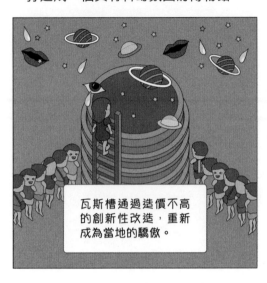

瓦斯槽通過造價不高
的創新性改造，重新
成為當地的驕傲。

方法 3：煤渣山變為生態公園

遺留下的煤渣山佔了大量的土地，
要把煤渣山全部挖掉運走嗎？

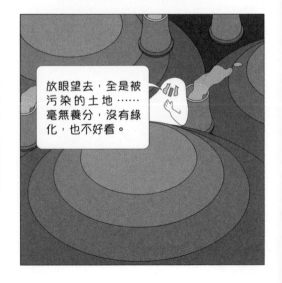

放眼望去，全是被
污染的土地……
毫無養分，沒有綠
化，也不好看。

設計師運用生態技術，
把煤渣山改造成了一個綠意盎然的公園。

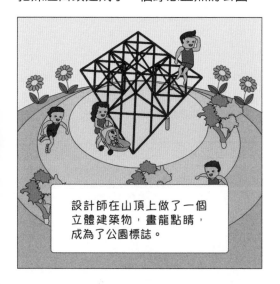

設計師在山頂上做了一個
立體建築物，畫龍點睛，
成為了公園標誌。

方法 4：引進科技、創意產業

工業區曾經的產業是：
採礦、煉焦、煉鋼、軍火製造。

現在轉變為：
科技、創意、旅遊、餐飲、教育。

曾經的包豪斯風格的工
廠，被改造為大名鼎鼎
的紅點設計博物館。

魯爾工業區裏佔地約 8,000 平方米，
在這片土地上更新了一百多處工業建築景觀。

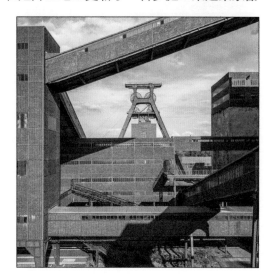

這裏成為了名副其實的設計博覽會。

曾經的工廠被改造成電影拍攝場、科技創新業者、藝術家工作室。

妹島和世、OMA、彼得·拉茨、福斯特，
都在這片土地留下傑作。

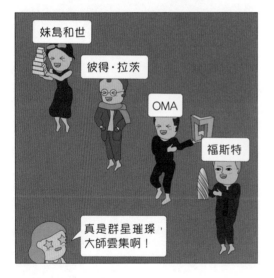

德國人沒有拆除看似「無用」的建築……

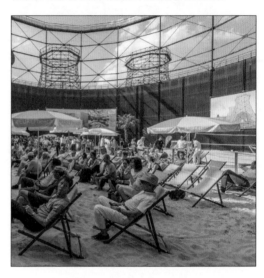

而是用設計、科技、人文、生態
和「無用」的工業景觀融合。

將無用變為有用。

讓這片受嚴重污染的土地，涅槃重生。

融合創意於當地人的記憶。

高迪

通過 感性與理性的融合 ，表達大自然的生命力。

如果你一生只有一次旅行的機會，
你想去哪裏呢？

Lonely Planet 給出的建議是去巴塞隆拿看高迪的建築！

巴塞隆拿，
一個擁有畢加索、米羅、達利、米拉萊斯
等天才級人物的城市。

為甚麼被命名為「高迪之城」？

達利

米羅

畢加索

米拉萊斯

高迪出生於西班牙鄉下的
銅匠之家，從小他就有風濕病，
病情讓他不能和同齡人奔跑玩耍。

只能與雲朵、海灘、花朵為伴，雖是萬不得已，他卻從大自然身上得到許多靈感。

大自然真美！

後來，他學習建築，大哥、
媽媽、姐姐卻在他讀大學時相繼去世。

大哥去世　媽媽去世　姐姐去世　家境貧困

多做兼職才能交得起學費。

做兼職又是萬不得已，卻為
未來的項目打下了基礎……

高迪

他的畢業設計是母校禮堂，
雖備受爭議，最終也還是順利畢了業。

真不知道我把畢業證書頒發給
了一個天才還是瘋子？！

謝謝校長！

畢業後的高迪沉默寡言，脾氣火爆，
也從不和客戶搞好關係。

以後不找他
做設計了！

一個剛畢業的鄉下小子
怎麼可以這樣驕傲！

不過沒多久，這位驕傲的鄉下窮小子，
就遇到了他一生唯一的朋友。

我有才華

我有錢

一起實現最
好的設計！

全球十大富豪之一
富商古埃爾

兩人惺惺相惜，一拍即合，
這感覺，就像……

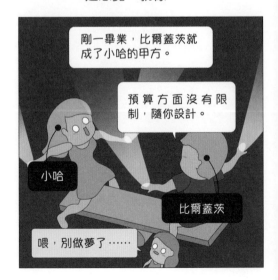

剛一畢業，比爾蓋茨就
成了小哈的甲方。

預算方面沒有限
制，隨你設計。

小哈

比爾蓋茨

喂，別做夢了……

這樣的劇情就在高迪身上發生了！
高迪用實力把握了機遇。

他在巴塞隆拿留下了 17 座
天才建築，成為了建築史
上無法被複製的璀璨巨作。

案例 1：米拉公寓

第一次見到米拉公寓，
小哈的表情是這樣的：Σ(ﾟΔﾟ|||)

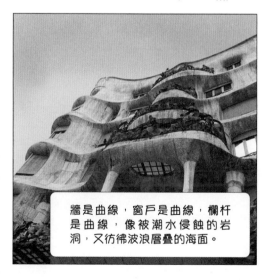
牆是曲線，窗戶是曲線，欄杆
是曲線，像被潮水侵蝕的岩
洞，又彷彿波浪層疊的海面。

甚至屋頂，
波浪形的表面一氣呵成，連成一片。
像夢境一般奇幻、浪漫、神秘。

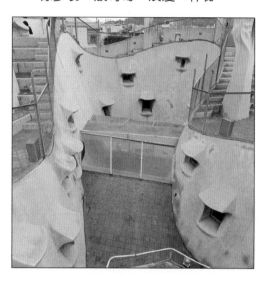

高迪把他的激情傾注於極具表現力的造型上，
壁畫、花卉、動物的雕刻，
點綴了牆壁、柱子、屋簷的線角。

有人對高迪的設計極度痴迷，
有人卻説：「這是華而不實的設計。」

其實，在癲狂夢幻的表象下，也包含了極富邏輯性的技術創新。

功能上的創新

1. 讓每一個房間都有陽光
當時歐洲住宅對採光並不重視，
高迪卻不一樣：

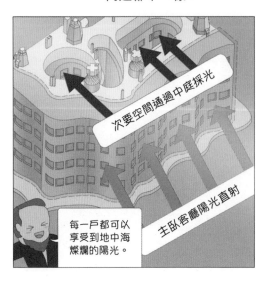

次要空間通過中庭採光

主臥客廳陽光直射

每一戶都可以享受到地中海燦爛的陽光。

2. 重視通風系統
屋頂上詭異的造型並不單單是雕塑，
而是為住宅設計的通風口。

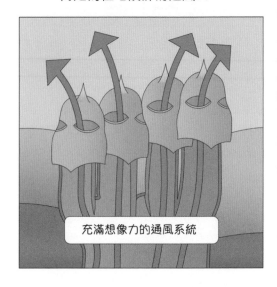

充滿想像力的通風系統

3. 擁有巴塞隆拿第一座地下車庫
高迪設計了巴塞隆拿第一座地下車庫，
流線上也功能合理，人車分流。

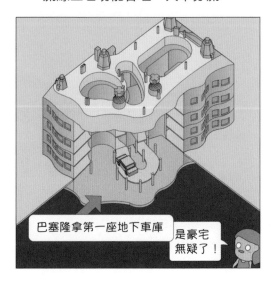

巴塞隆拿第一座地下車庫

是豪宅無疑了！

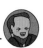
技術上的創新

1. 樑柱結構
高迪摒棄了承重牆，而採用樑柱結構。

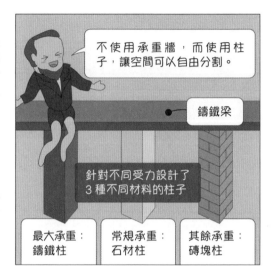

不使用承重牆，而使用柱子，讓空間可以自由分割。

鑄鐵梁

針對不同受力設計了3種不同材料的柱子

最大承重：鑄鐵柱　常規承重：石材柱　其餘承重：磚塊柱

因為是框架結構，
每層都變成了可以自由支配的空間。
在當時，無疑是跨時代的創舉。

三層：三房住宅　四層：四房住宅

五層：四房住宅　六層：三房住宅

十幾年後，
柯布西耶設計了薩伏依別墅……

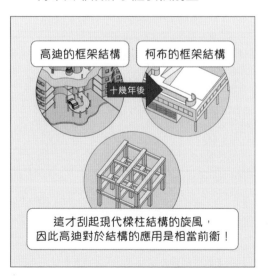

高迪的框架結構　柯布的框架結構

十幾年後

這才刮起現代樑柱結構的旋風，
因此高迪對於結構的應用是相當前衛！

2. 曲面上裝飾的瓷片
高迪對曲線十分痴迷，
整個建築幾乎沒有平坦的面，那麼：

方方正正的瓷片怎樣貼在
三維曲面的造型上呢？

高迪苦思冥想，
終於得到解決方案：

碎瓷片拼接而成的絢爛瑰奇的圖案，
一次次震撼着後世的人。

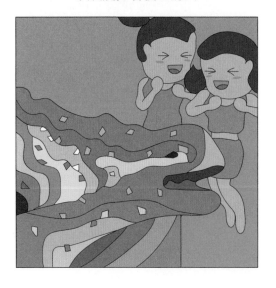

3. 選用巴塞隆拿附近山脈的石材
他選用了巴塞隆拿附近聖山，
特有的岩板石材來構築建築。

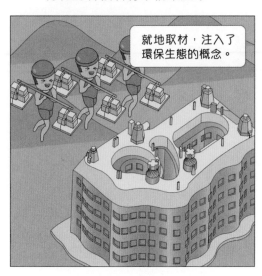

4. 屋頂拱券的結構極富創新性
中世紀時期，
「壓層拱」就出現在西班牙了。

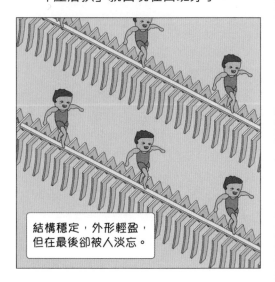

高迪在屋頂結構上
設計了 270 個片狀的「層壓拱」。

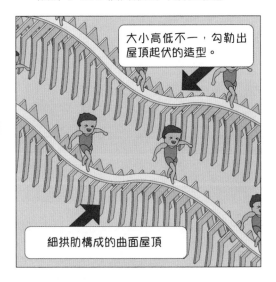

大小高低不一，勾勒出
屋頂起伏的造型。

細拱肋構成的曲面屋頂

高迪曾說：
「米拉公寓是他最好的作品」。

即使是在科技發達的當代，施
工複雜的曲面建築也並不常見。

而在 100 年前，為了實現曲面
建築，我們能夠想像到高迪付
出了極為艱辛的努力。

把構造的科技創新
與超現實的美學結合起來。

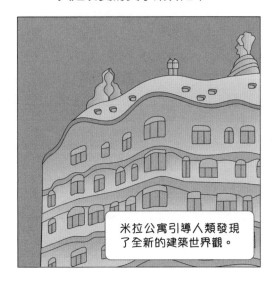

米拉公寓引導人類發現
了全新的建築世界觀。

案例 2：聖家族大教堂

1926 年，在巴塞隆拿街頭……

啊，被撞了，
是流浪漢嗎？

是乞丐嗎？快把
他送到醫院！

沒過多久，老人
去世了……

只有一位老太太認出是他:

他是巴塞隆拿最偉大的建築師——高迪!!!

高迪的後半生,謝絕其他項目,
把全部心血都傾注在一個建築上:

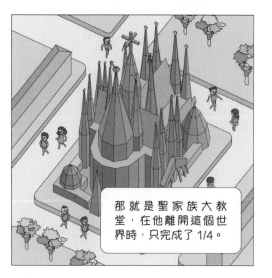

那就是聖家族大教堂,在他離開這個世界時,只完成了 1/4。

每個進入聖家族大教堂的人,
都會感嘆語言的蒼白無力。

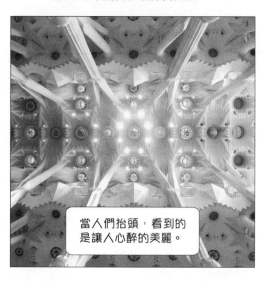

當人們抬頭,看到的是讓人心醉的美麗。

螺旋形的樓梯,流光溢彩的馬賽克裝飾,
宛如從牆上生長出栩栩如生的雕像,
讓人目眩神迷。

除此之外,也有不少讓人驚艷的技術性創新。

1. 承重結構模擬了樹幹的生長

童年觀察大自然時，高迪發現：

樹木和骨胳是最好的柱子。

聖家族大教堂的柱子結構模仿了樹木的枝幹。

橫擬樹節

走進這神聖的教堂空間，
就像走進灑滿星點陽光的森林。

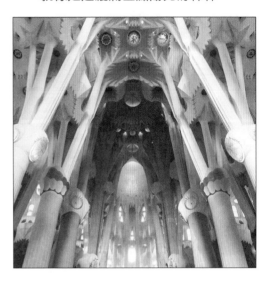

柱子上端枝幹的截面積之和等於主幹。
這是非常先進的承力結構，
高迪在 100 多年前就已經在運用了。

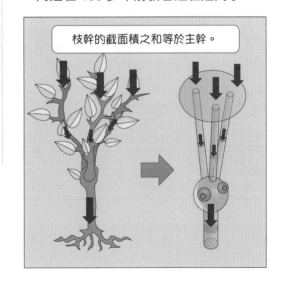

枝幹的截面積之和等於主幹。

2. 應用懸鏈系統得到屋面拱券
教堂中有很多曲線，
傾斜角的角度該如何計算呢？

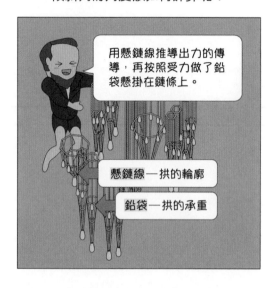

用懸鏈線推導出力的傳導，再按照受力做了鉛袋懸掛在鏈條上。

懸鏈線—拱的輪廓

鉛袋—拱的承重

聖家族大教堂的輪廓曲線
就像曬衣服時繩子呈現的弧線一樣自然。

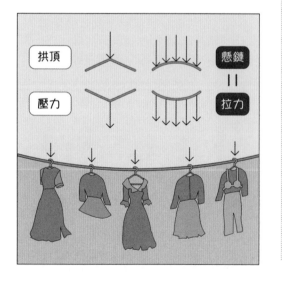

拱頂　　　　　　　　懸鏈

壓力　　　　　　　　＝　拉力

3. 結構穩固的拱形門與數學曲線
立面上雕刻着栩栩如生的雕塑，
看似複雜的立面卻來源於理性的數學曲線。

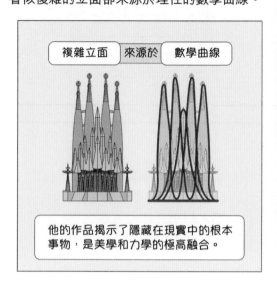

複雜立面　來源於　數學曲線

他的作品揭示了隱藏在現實中的根本事物，是美學和力學的極高融合。

高迪的影響

有人説，高迪的作品雖然奇幻驚艷，
但因為難以複製與推廣，影響力有限。

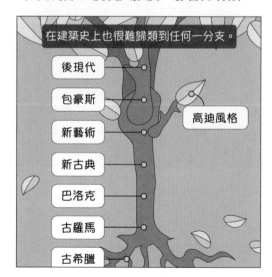

在建築史上也很難歸類到任何一分支。

後現代

包豪斯

新藝術　　　　　　　　　　　高迪風格

新古典

巴洛克

古羅馬

古希臘

但進入過高迪建築的人們
都能潛移默化地，或多或少地獲得些甚麼。
他們都曾受過高迪的影響：

1. 卡拉特拉瓦：自然主義
高迪的老鄉，建築師卡拉特拉瓦，
他的作品結構模擬了自然界的形態。

多學科的融合讓他的作品極富創造力，
卡拉特拉瓦曾說：

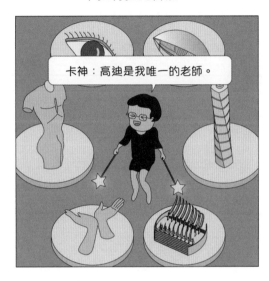

卡神：高迪是我唯一的老師。

2. 安藤忠雄：從技術限制中獲得創造力
一直以來，安藤忠雄將材料鎖定在
混凝土，結構鎖定在幾何造型。

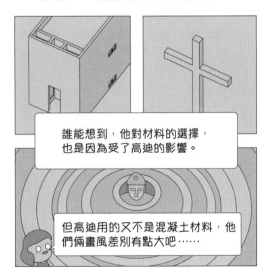

誰能想到，他對材料的選擇，
也是因為受了高迪的影響。

但高迪用的又不是混凝土材料，他
們倆畫風差別有點大吧……

 高迪

原來，安藤在歐洲旅行時參觀了高迪的建築，
感動於高迪在技術條件有限的情況下，
仍堅持創新。

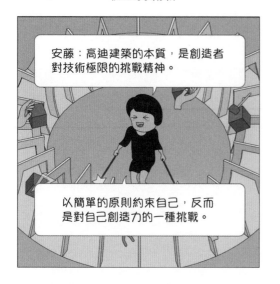

安藤：高迪建築的本質，是創造者
對技術極限的挑戰精神。

以簡單的原則約束自己，反而
是對自己創造力的一種挑戰。

藝術家、雕塑家、工匠、
建築師、數學家、結構工程師，
我們很難去定義高迪。

天才還是瘋子，我想他一定是
前者。瘋魔的表現下，是他的
嚴謹和極具創造力的理性。

3. Bram Geenen 的家具設計
荷蘭設計師受到高迪結構設計的影響，
設計了一系列碳纖維薄殼椅子。

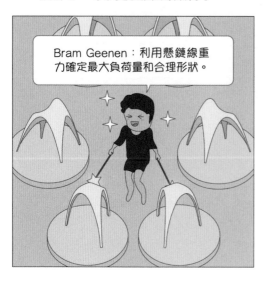

Bram Geenen：利用懸鏈線重
力確定最大負荷量和合理形狀。

他的作品用獨一無二的語言，
超越了時代。

周杰倫

通過 題材、樂器、視覺聽覺、曲風的融合 ，
構築天馬行空的音樂世界。

天才的誕生

3 歲時父母用全部積蓄買了一台鋼琴，
這一學，他就整整學了 10 年。

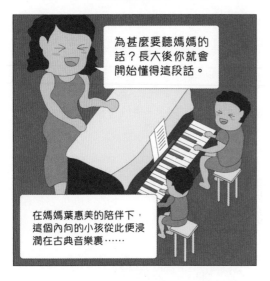

> 為甚麼要聽媽媽的話？長大後你就會開始懂得這段話。

在媽媽葉惠美的陪伴下，這個內向的小孩從此便浸潤在古典音樂裏……

鋼琴課上到 14 歲，父母離異。
此時他雖然傷心，
卻仍然害羞內向……

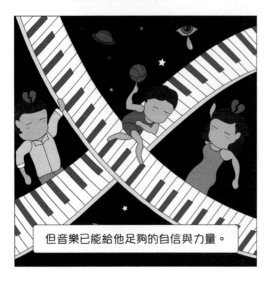

但音樂已能給他足夠的自信與力量。

中學時他常常上台演，
是校園的風雲人物。

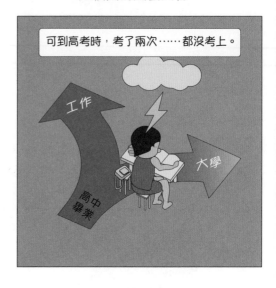

> 可到高考時，考了兩次……都沒考上。

工作
大學
高中畢業

大學之路戛然而止，
迫於生計，只好選擇另一條路：打工。

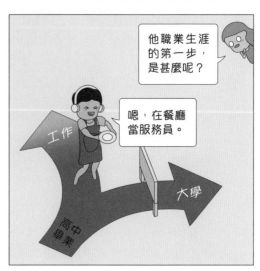

> 他職業生涯的第一步，是甚麼呢？

> 嗯，在餐廳當服務員。

工作
大學
高中畢業

打工的餐廳買了一台鋼琴，
老闆請了好幾個琴師都不滿意，
他便上去彈琴，大家大吃一驚：

怎麼可能，這個服
務生會彈琴！而且
還彈得這麼好！

之後，他從餐廳服務員變為了琴師，
沒人想到，這個靦腆的琴師，
未來會成為華語樂壇的標杆……

這不久，一件「關鍵」事件發生了。

遇到伯樂

學妹瞞着害羞的杰倫，
報名了吳宗憲主持的「超級新人王」。

我們想幫學長周杰倫
報名「超級新人王」！

好害羞……找
高中同學和我一
起上台吧……

演出效果一言難盡……也沒獲得第一名，
如果這時故事結束，也就沒有未來的他了。
可具有「黑天鵝」屬性的一幕發生了：

這是甚麼？

這……曲譜寫
得太好了！和
剛才唱的完全
是另一回事啊。

年輕人，你
願意來我公
司工作嗎？

他來到吳宗憲的公司寫曲，
同時，另一個投稿了 5 本詞作都被拒絕，
只上過小學的年輕人也被找來寫詞。

他們合作的曲風歌詞總有一種「怪怪的氣息」，
現在想想，是太超前了……
不少他們自己很滿意的作品都被拒絕。

這樣寫了 1 年多，
他終於忍不住了！

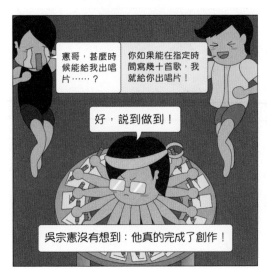

一炮而紅

説到做到，第一張專輯《Jay》橫空出世！
平地驚雷，奪得金曲獎 4 個獎項。

那時他只是一個 20 歲的靦腆少年……

第一張專輯叫好又叫座，卻仍小眾，
畢竟那還是屬於張學友的年代。
大眾對「周氏旋風」也有很多非議：

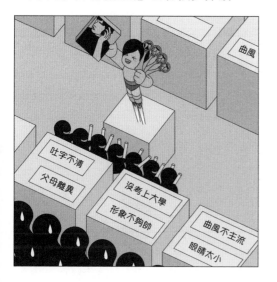

這之後他又出了 4 張專輯：
《範特西》、《八度空間》
《葉惠美》、《七里香》。

《晴天》、《她的睫毛》、《三年二班》，
他用幾年時光，
唱了會陪伴許多人一生的歌。

周杰倫

從非主流到主流

記者曾問過他這樣幾個問題：

你最大的缺點是？

沒有耐性。

你最大的競爭對手是？

面子。

你最害怕的是？

沒有。

你最大的優點是？

創造力。

要說他音樂裏那讓人耳目一新的生命力，
可能就來自他最大的優點——創造力。
從哪些方面可以看出他的創造力呢？

我把它歸結為：
反常規的融合。

天馬行空的主題
多種題材的融合，多種樂器的融合。

情歌大行其道的年代，
周杰倫和方文山的選題
可謂是一股清流。

牛仔、忍者、騎士、魔術師的人真天馬行空。
環保、反戰、勵志、家庭暴力也都信手拈來。

不同樂器和歌曲配合得恰到好處：
《晴天》的大提琴、《安靜》的鋼琴、
《雙截棍》的二胡、
《陽光宅男》的電結他……

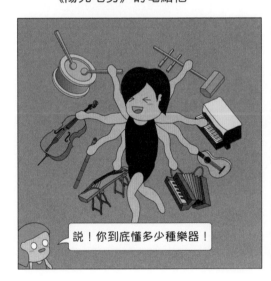

說！你到底懂多少種樂器！

聽覺視覺化
他把聽覺與視覺，
甚至嗅覺的融合做到極致。

《七里香》前奏有清
爽宜人的冰涼感。

聽到《稻香》就能
看到一片金黃色。

聽《半島鐵盒》
能聽到風吹風鈴。

聽《回到過去》就
聞到下過雨的草地。

方文山曾說：他在創作一首歌時，
MV 都想好怎麼拍了。

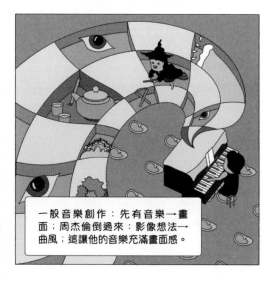

一般音樂創作：先有音樂一畫
面；周杰倫倒過來：影像想法一
曲風；這讓他的音樂充滿畫面感。

此外，方文山的詞也充滿韻味，
通過一種跳躍的、支離破碎的意境，
營造一種新奇、獨特的語言環境。

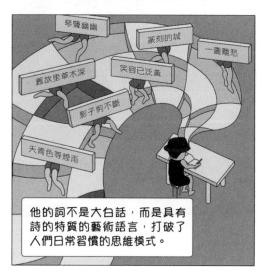

琴聲幽幽　篆刻的城　一盞離愁
舊故里草木深　笑容已泛黃
影子剪不斷
天青色等煙雨

他的詞不是大白話，而是具有
詩的特質的藝術語言，打破了
人們日常習慣的思維模式。

別具一格的曲風
古代與當代的融合，
東方與西方的融合。

《印第安老斑鳩》
融合了 4 種曲風：

R&B、Hip-hop、
巴洛克式伴奏、西
班牙風格的弦樂。

《東風破》融合了
2 種曲風：

中國風、R&B、
開創了周氏中國
風的先河。

《土耳其冰淇淋》融合了 7 種曲風：

現代電音、拉丁舞曲、
中國風（中國五聲音階）、爵士、
Old School、古典鋼琴、現代音樂。

現在的歌手還在以模仿黑人嘻哈為榮，
而早在十幾年前的周杰倫和方文山，
並沒有照搬西方的曲風。

《東風破》、《青花瓷》、《菊花台》，
在樂壇刮起一股前無古人的中國風。

歌詞甚至被寫入於中學考卷，
中國風讓父母一輩人也接受了他，
語文老師甚至在課堂上賞析歌詞。

除了創造力，
他的價值觀也影響了一代人的青春。

愛面子,所以追求極致
愛面子讓他精益求精,
對細節的把控到了喪心病狂的程度。

> 我太愛面子,任何事都會做到極致!!

> 每首歌的和音,編曲都極其工整,對自身的要求高到令人髮指。

每首歌裏都有值得挖掘的小細節,
每次聽歌都會邂逅驚喜。

> 《三年二班》乒乓球聲,兩邊的球拍材質不一樣。

> 《土耳其冰淇淋》的歌詞竟是一個冰淇淋的形狀。

> 《以父之名》開頭一分鐘的女聲吟唱。

> 《你聽得到》有一句歌詞是「到得聽你有隻」。

念舊且善待朋友
一批同事也跟到了
後來創立的杰威爾。

> 我是一個念舊的人。

> 方文山,黃俊郎等一批鬼才成為了音樂上相互激發靈感的兄弟。

叛逆外表下的正能量
用媽媽名字做專輯名;
邀請外婆演出 MV;推廣傳統文化。

> 簡單的歌詞卻寫出了人生道理。

> 聽媽媽的話,別讓她受傷。

> 大人們以為出門之前桌上放六百就算是孝歌,一天到晚搏了命,賺錢少了關懷有甚麼意義。

打破自身邊界，成為全面型創意人

在成為金曲獎得獎者最多的男藝人後，
他不斷突破自己的邊界。

《千里之外》
徹底征服了各年齡層的歌迷。

《頭文字 D》
讓我們記住托着腮開車的拓海。

自拍自導 MV，過一把導演癮，
《發如雪》和《夜的第七章》
華麗程度宛如大片。

《滿城盡帶黃金甲》
張藝謀為他專門打造了角色：
「孝順的杰王子」。

和張藝謀合作

《不能説的秘密》
自編自導自拍，
實現了 30 歲前拍一部電影的夢想。

當電影導演

直到現在還能記得
葉湘倫和路小雨一
起避雨的屋簷。

獨立的人格，自由的思想

在娛樂明星商業化的當代，
藝人形象更多是模式下的表演者。

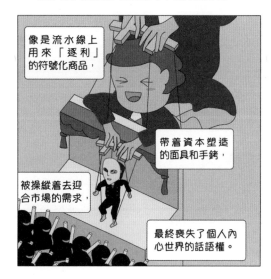

像是流水線上
用來「逐利」
的符號化商品，

帶着資本塑造
的面具和手銬，

被操縱着去迎
合市場的需求，

最終喪失了個人內
心世界的話語權。

他打破了這一灘套路化的死水，
用真實的內心世界，用創造力，
構築了一個個天馬行空的世界。

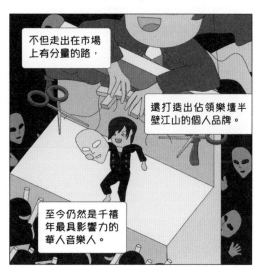

不但走出在市場
上有分量的路，

還打造出佔領樂壇半
壁江山的個人品牌。

至今仍然是千禧
年最具影響力的
華人音樂人。

周杰倫

深刻和格局不在於嚴肅的批判，
而在於向內的探索與向外的洞察，
在於用創造力傳達積極心態的責任感。

10 歲，你在操場上聽着《雙截棍》揮汗如雨。

12 歲，你因為自己在三年二班而得意。

13 歲，你用誇張的詞調和動作說「哎喲，我錯喲」。

14 歲，夏風吹過時你哼起「窗外的麻雀，在電線杆……」

15 歲，媽媽聽你唱歌時露出欣慰的笑。

16 歲，你竟聽爺爺哼起了《千里之外》的調調。

17 歲，你交到了好朋友，TA 也是周杰倫的歌迷。

18 歲，高考前拼搏的你聽了《蝸牛》。

19 歲，你唱「我牽着你走過，種麥芽糖的山坡」。

20 歲，失戀後你在 ktv 哭着唱「海鳥跟魚相愛」。

23 歲，你的婚禮用《簡單愛》作背景音樂，感覺好甜蜜。

25 歲，《等你下課》又勾起了那些年的種種經歷與回憶。

他的作品現在聽來依然沒有過時，
似乎還能陪伴我們走過很多很多年……
時代會記住他，和他無與倫比的創造力。

突破

打破常規的逆向思維

創造力，是如何誕生的？
在我們前行的路上，有一扇門。

門外是可以上岸的海面，
停泊着許多小船。

但想像是美好的，人數眾多，
小船數量有限。

有些人上了船，心滿意足。

有些人失去了船的保護，游泳前行。

有些人卻選擇打破常規，
沒有門，就在牆上開一扇門。

沒有船，就造一艘船。

創造力，在打破常規的逆向思維中誕生。

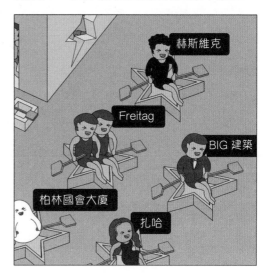

赫斯維克

突破常規設計思路，從不重複他自己。

他生於一個文藝之家，
從小陪伴他長大的
是布藝設計師嫲嫲和珠寶設計師媽媽。

布藝設計師嫲嫲	珠寶設計師媽媽

長大之後，
他跨界建築、工業設計、雕塑等領域，
人生像開了悟。

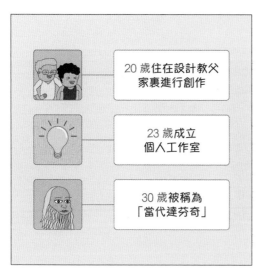

20 歲住在設計教父
家裏進行創作

23 歲成立
個人工作室

30 歲被稱為
「當代達芬奇」

天馬行空的設計
更是受到世界的認可。

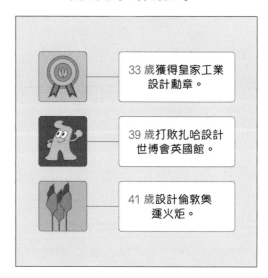

33 歲獲得皇家工業
設計勳章。

39 歲打敗扎哈設計
世博會英國館。

41 歲設計倫敦奧
運火炬。

說到這裏，如果你還不認識他，
直接一點，我們來看看他的作品！
正常的公園長椅是這樣：

赫斯維克

他設計的廣場椅則是這樣：

怎麼轉都不會倒的 360°陀螺椅。

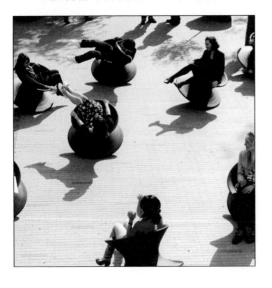

正常的學校是這樣：

他設計的學校是這樣：

新加坡南洋理工大學設計學習中心：
中庭引入了自然光線和更多的交流空間。

他設計的酒廠是這樣：

正常的酒廠是這樣：

英國倫敦孟買藍寶石釀酒廠：
建築師在室外設計了
造型很有張力的玻璃溫室。

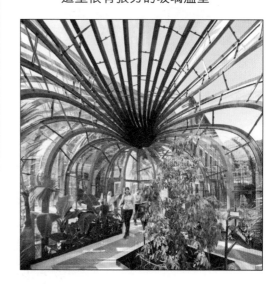

赫斯維克

他從不重複自己的設計思路，
他就是跨越了建築、產品、
雕塑的設計師：
托馬斯·赫斯維克。

下面用 2 個案例來看看他的設計思路。

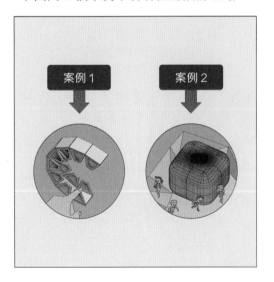

案例 1：一座可以優雅地捲起來的橋

正常的橋一般是這樣：很壯觀美麗！

可當它們打開時，就沒有那麼優雅了，
整座橋像是被折斷一樣 ⊙０⊙。

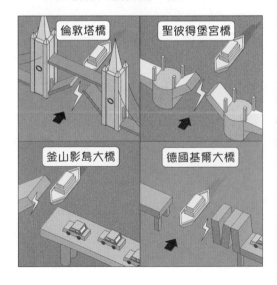

赫斯維克接到橋這個項目時，
決定做一個「不那麼正常」的橋，
可以優雅地打開的橋。

他成為世界上最獨特最可愛的橋，
並獲得「英國鋼結構獎」。

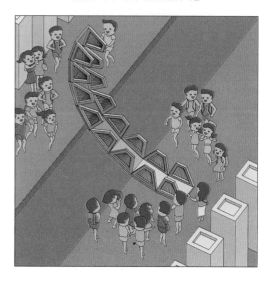

橋欄杆內有一個水壓裝置，
驅使橋身完成捲曲的動作，
可以把整座橋收捲成一個八邊形。

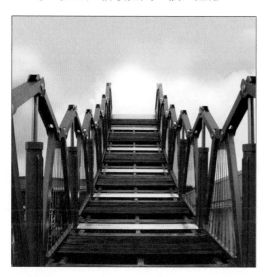

圍觀橋捲曲已成為
當地市民的一大樂趣。

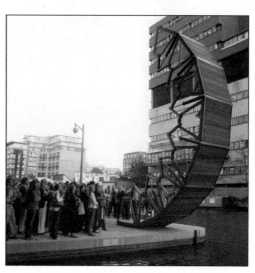

赫斯維克

案例2：上海世博會英國館「種子聖殿」

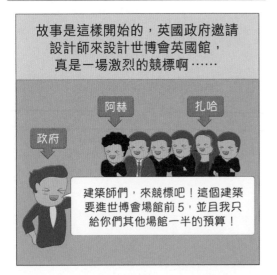

故事是這樣開始的，英國政府邀請設計師來設計世博會英國館，真是一場激烈的競標啊……

阿赫　扎哈

政府

建築師們，來競標吧！這個建築要進世博會場館前5，並且我只給你們其他場館一半的預算！

建設方的要求已注定這是一個不正常的建築，最終，靠着「不那麼正常的思維方式」，赫斯維克竟擊敗扎哈獲得勝利。

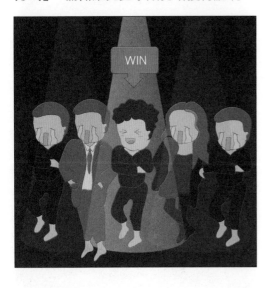

WIN

在我們印象中，
正常的場館應該是這樣的：

印度館

容器

內容

美國館

容器

內容

那麼……

按照正常的邏輯，
英國館英國是這樣的：

容器　　＋　　內容

＝

方案A　　方案B　　方案C

可是，世博會上所有的建築，
都在爭取大家的注意力。

不想被湮沒，
就要用打破常規的思維方式。

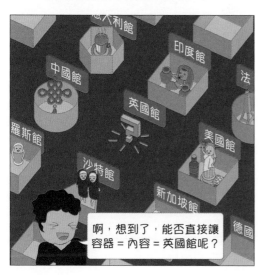

從哪切入呢？

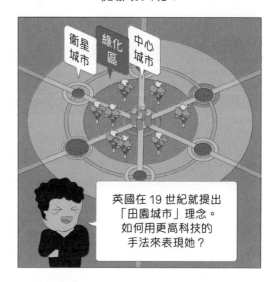

赫斯維克想到大自然的根源：種子。

禮物盒從英國寄到中國的，
舖地廣場就像禮物的包裝盒，
裏面裝着巨大的蒲公英。

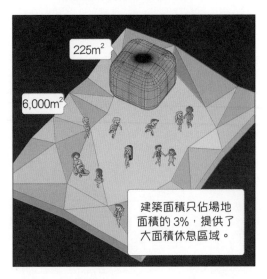

建築面積只佔場地
面積的 3%，提供了
大面積休息區域。

赫斯維克利用這種奇妙的「視錯覺」，
為固定的建築賦予了流動的生命力。

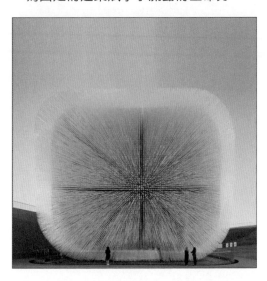

毛絨絨的蒲公英，
由 6 萬根 7.5 米長的亞克力管製作而成。
它們隨風擺動着。

蒲公英的尾部是 6 萬顆琥珀般的種子。

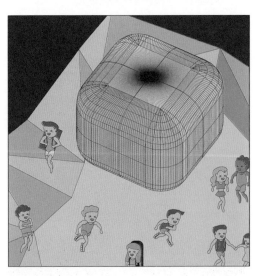

在世博會結束後 2 分鐘被網友們「秒殺」。

光線通過亞克力管進入空間內部，
神秘、夢幻、未來感十足。

而進入蒲公英體內，
唯一的展品就是種子和純淨的空間。

最終，赫斯維克設計的英國館，
在佔地小、造價低的條件下，
卻給大家留下了極為深刻的印象。

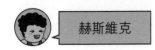赫斯維克

赫斯維克「種子聖殿」不僅
從 40 多支參選的設計中脫穎而出,
還成為了遊客最想參觀的三個館之一!

第一名:中國館　　第二名:英國館

第三名:沙特館

最後,我們來一起欣賞
赫斯維克帶來的視覺盛宴:
倫敦某醫院的立體面。

蔡茨非洲當代藝術博物館的室內,
中庭由舊筒倉的 42 個管道構成。

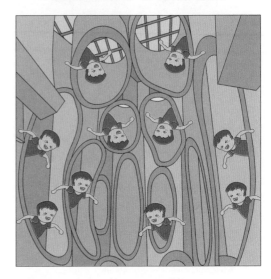

曼哈頓某園區裏由樓梯構成的巨型雕塑。

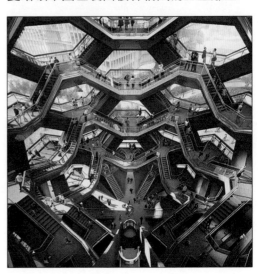

奢侈品牌 Longchamp 的全球旗艦店。

「神在創造中找到他自己。」
——泰戈爾《飛鳥集》

帶着童年對手工製作的影響，
懷着極大的熱情和創造力，
他每次都想做別人未做過的事。

避免採用同一種固定的設計
語言，他從不重複他自己。

Freitag

突破背包定義，打造獨特的品牌理念。

幾年前，小哈在瑞士的蘇黎世，
被朋友帶去一個神奇的店舖。

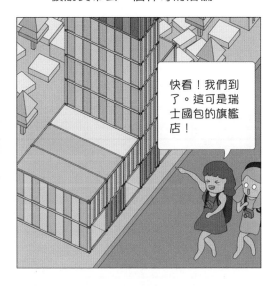

快看！我們到了。這可是瑞士國包的旗艦店！

店舖的建築由 19 個
破舊的集裝箱組成。

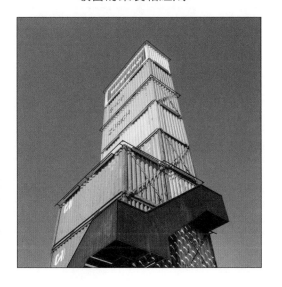

旗艦店？印象中
歐洲奢侈品品牌的店舖是這樣的：

而現在……

這個畫風清奇的建築裏會裝着怎樣的品牌與商品？

帶着滿滿的期待和疑問，
走進破舊卻別有一番風味的集裝箱，
然後看到這一幕！

「檔案館」的抽屜竟都是紙板做的！

> 這裏好像文件
> 檔案館⋯⋯

打開抽屜，裏面的包都舊舊的。

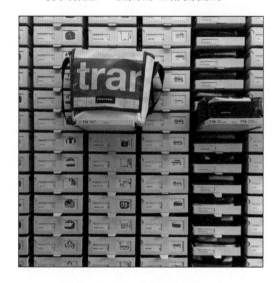

甚至有一股奇怪的味道⋯⋯

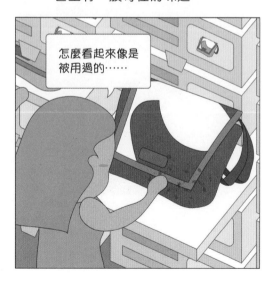

> 怎麼看起來像是
> 被用過的⋯⋯

朋友興奮地説：

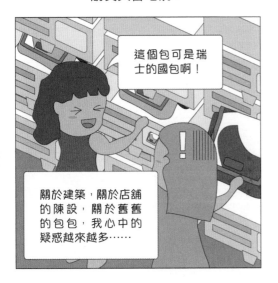

這個包可是瑞士的國包啊！

關於建築，關於店舖的陳設，關於舊舊的包包，我心中的疑惑越來越多……

Freitag 是如何誕生的？
故事發生在 30 年前的瑞士
蘇黎世總是陰雨綿綿……

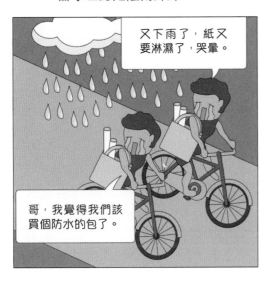

又下雨了，紙又要淋濕了，哭暈。

哥，我覺得我們該買個防水的包了。

就在兄弟倆苦惱的時候，
一輛大貨車開了過來，他們吃驚地發現：

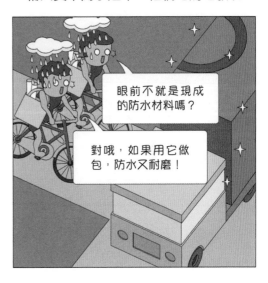

眼前不就是現成的防水材料嗎？

對哦，如果用它做包，防水又耐磨！

設計系的他們決定用貨車防水布，
做一款專屬自己的包包。

自己設計，自己做！

再也不用擔心買不到合適的包了！！！

Freitag

包包使用的材料，
可以說是相當環保，省錢。

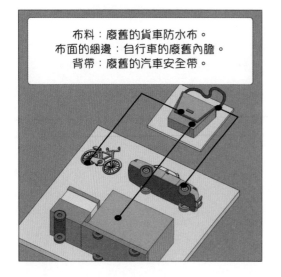

布料：廢舊的貨車防水布。
布面的綑邊：自行車的廢舊內膽。
背帶：廢舊的汽車安全帶。

做好之後，
兄弟倆在雨裏也能閒逛出街了，
有相同苦惱的
設計系朋友們看到之後：

你們的包
在哪裏買的啊，
能告訴我們嗎？

他們便在家裏用衣車做了起來。

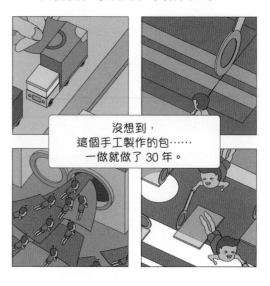

沒想到，
這個手工製作的包……
一做就做了 30 年。

① 挑選油布

Freitag 每年都會前往世界各地，
挑選顏色好看的廢舊貨車油布。

② 初步修整

工人們對收購的油布進行初步修整,
裁剪至統一的呎吋。

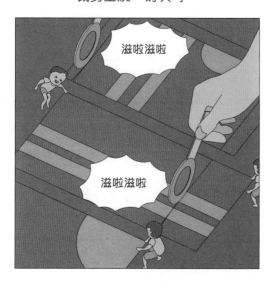

③ 清洗油布

用專門訂製的巨型洗衣機來清洗油布。

④ 構圖裁剪

設計師根據布料上的圖案進行設計和
手工裁剪,每個包上的圖案都是
獨一無二的,絕不會「撞包」!

⑤ 製作縫紉

將剪裁好的布料進行縫接,製作成包。

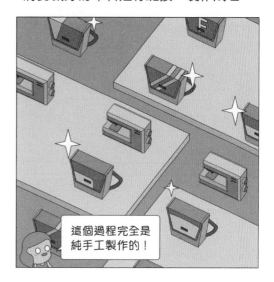

Freitag

純手工製作的流程讓包包價格不菲，
但材料保證了能夠長久使用的質量，
用起重機吊，扛得住。

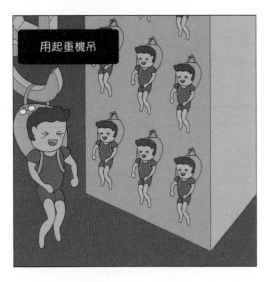

用電單車拉，扛得住。

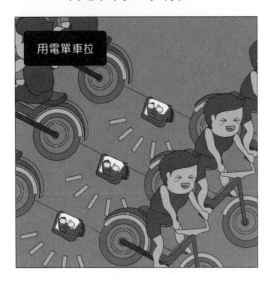

用錘子敲擊，扛得住。

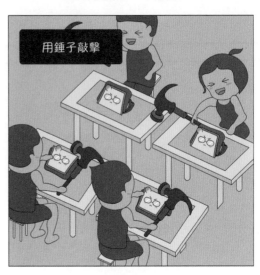

設計師背景的兄弟倆，
將設計思維注入於企業的每一個環節。

Freitag

① 集裝箱建築

不用貼標語，不用賣廣告，
廢舊集裝箱改造的旗艦店無聲地
表達着品牌理念。

舊物利用

② 用戶消費體驗

Freitag 的店舖提供了單車，
讓我們邊騎行邊體驗所挑選的產品。

低碳出行

③ 產品製造流程

兄弟倆甚至在工廠建了一個雨水蓄水池，
用回收過濾的雨水清洗，
將環保理念貫徹到底。

雨水回收

環保的理念，獨一無二的設計，
讓這個品牌具有長久的生命力。

 Freitag

包包一定是皮質的嗎？
服飾箱包店一定是豪華設計嗎？
廢品做的包能賣得出去嗎？

當人們用常規思維質疑時，
Freitag 兄弟用逆向思維，
對這些問題作出最好的回答。

Freitag 不但風靡歐洲人手一個，
還走遍全球開了 400 多間店舖，
成為了瑞士人的驕傲。

柏林國會大廈

突破政府公共形象，用設計思維讓城市重生。

政府大樓的建築
給小哈的印象往往是這樣的：

我的心中只有
一件事，就是
「莊嚴」。

柏林的國會大廈看起來
似乎和一般政府大樓也沒甚麼區別：

我的心中只有一
件事，就是……

等等，門口怎樣那
麼多人在排隊？又
不是網紅店！

再仔細看看最引人矚目的玻璃圓頂：

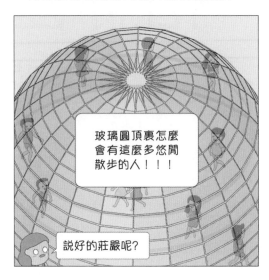

玻璃圓頂裏怎麼
會有這麼多悠閒
散步的人！！！

説好的莊嚴呢？

玻璃圓頂內，
倒置着一個巨大的雕塑般的錐體。

「巴洛克主體＋現代
圓頂」是甚麼情況？

國會大廈修建於 1884 年，
剛誕生就已到達它的「人生巔峰」。

但……在這之後的幾百年
它不斷承受着各種試煉。

第一次打擊：火災

1933 年建築發生火災，德國工人黨
趁勢佔領大廈，並利用火災新聞
大力宣傳自己的目的。

寶寶心裏苦。

第二次打擊：炮火

第二次世界大戰中，建築遭受了嚴重損壞，
圓頂也被炸沒了 (╥_╥)。

寶寶心裏苦。

二戰結束，蘇聯紅軍將
紅旗插上國會大廈屋頂，
國會大廈也展開了改建修復計劃。

戰爭結束了！

第三次打擊：冷戰

好景不長，柏林被勝利國佔領，
東西柏林又開始了長達 40 多年的冷戰。

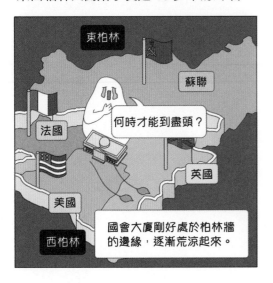

1991 年冷戰結束，德國決定遷都柏林，
此時，國會大廈已有快 100 年的壽命。

1995 年，藝術家克裏斯托夫婦，
把國會大廈捆綁起來，
把它變為一個藝術作品。

見證了 100 多年的喜怒哀樂，
這，是一個極具儀式感的新起點。

德國政府邀請建築夢之隊：
卡神、福斯特、努維爾、貝聿銘
參與政府建築的競標。

福斯特最終取得項目的設計權，
他建築設計的畫風一般是這樣的。

福斯特和德國政府
打造了一個顛覆常規思維的國會大廈。

突破 1：保留記憶

沒有選擇大肆拆除舊屋，興建豪華造型，
而是保留主體，讓歷史的印記
繼續留在這裏。

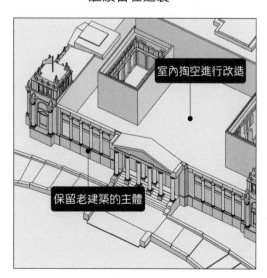

突破 2：開放給市民

福斯特為大廈設計了一個全新的圓頂，
圓頂沒有對遊客市民拒而遠之，
而選擇了免費開放。

歡迎來玩！

通過圓頂下方的玻璃，
可以直接俯瞰議事大廳。

當年用來示威的大圓頂在今天，
變成了民主、開放、透明的象徵。

突破 3：生態環保

省電燈的電
圓頂內的錐體可不單單是為了顏值：

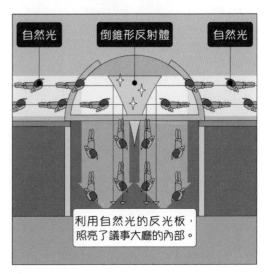

自然光　　倒錐形反射體　　自然光

利用自然光的反光板，
照亮了議事大廳的內部。

夜晚，室內的燈光通過錐體反射到室外。

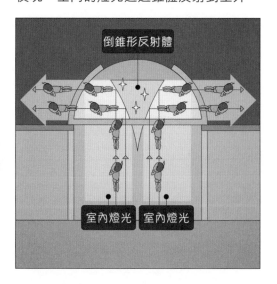

讓大圓頂在夜晚也是人群的焦點！

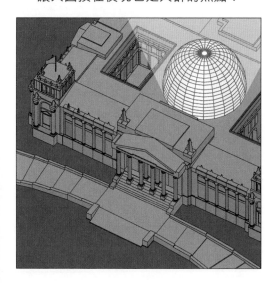

省通風排氣設備的電
倒錐體不只高顏值，利用自然光，
還成為了天然的拔氣罩，十分巧妙。

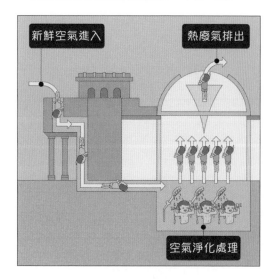

省空調的電
採用葵花籽油和太陽能發電，
並用冷熱水導入薄壁發散器的方式
取代了暖氣和空調。

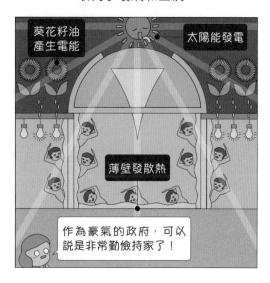

突破常規的設計，
和親民開放的公共空間，
國會大廈成為柏林最受歡迎的景點之一。

如今各地開始重視城市營銷，
開啟搶人大戰。早在 20 年前，
德國就用設計思維進行城市營銷。

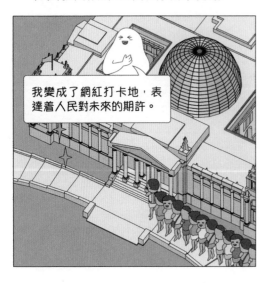

我變成了網紅打卡地，表
達着人民對未來的期許。

現在的國會大廈，
已成為德國最受歡迎的景點。

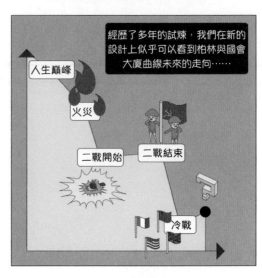

經歷了多年的試煉，我們在新的
設計上似乎可以看到柏林與國會
大廈曲線未來的走向……

人生巔峰

火災

二戰開始

二戰結束

冷戰

在戰爭的傷疤與柏林牆的瓦礫之上，
柏林用帶有反思的創意再次
擁有了自由與重生。

BIG 建築

突破建築師精英形象，在限制中發揮最大創造力。

設計師的心情
最容易在甚麼時候跌入低谷？

給我做個空中花園。

簡單大氣一點的。

時尚感一點的。

被需求方戳屏的時候。

神哪，我需要一堵需求屏蔽牆！

注意！前方有一大波需求來襲！

這個產品不夠有調性！

請給我做一款最性感的電腦。

能把我的照片印到建築立面上嗎？

這裏再亮一點再亮一點再亮一點！

給我設計一個兼具法式地中海式的別墅！

♂_♂ Oh，No！

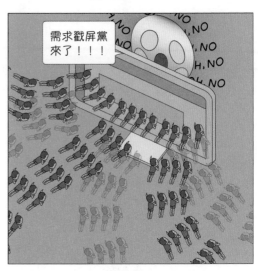

需求戳屏黨來了！！！

可是 BIG 建築事務所的老大比雅克，
卻對所有需求説 Yes，來者不拒。

需求方想要賺錢，
BIG 提供商業模式。

需求方想要情懷，
BIG 幫你醞釀情緒。

需求方想要人設，
BIG 幫你打造品牌。

需求方沒有需求，
BIG 主動提供方案。

ヽ(^∀^)ノ Oh，Yes！

説到這裏你可能會想：

還可能會説：

更可能會説：

你可能以為滿足各方需求的建築
是這樣的：
(๑ω๑。)

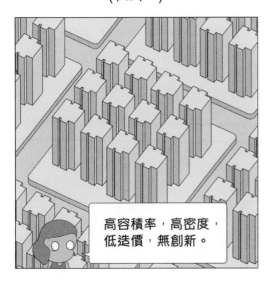

高容積率，高密度，
低造價，無創新。

可 BIG 的建築在滿足各方需求後，
是這樣的：vm 住宅

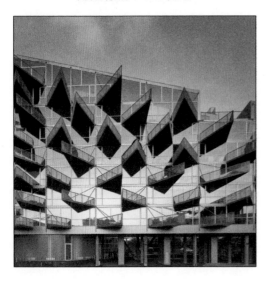

上海世博會丹麥館

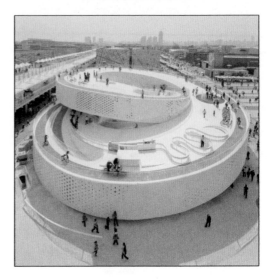

山宅

棒棒糖瞭望塔

(Òωó)「這麼腦洞大開的建築，
是如何一步步推導出來，
還讓建設方滿意的！」

我們一起來通過兩個項目看看
BIG 的設計思路，如何做到
「八面玲瓏」又「出其不意」？

案例 1：一座親民的摩天大樓

在哥本哈根，居民認為建築
不應該高於 21 米，因此，當一個名為
「迷你曼哈頓」的項目獲獎時：

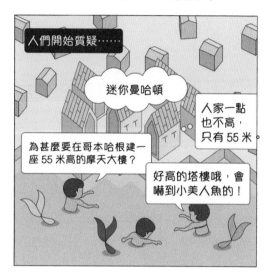

人們開始質疑……

迷你曼哈頓

人家一點
也不高，
只有 55 米

為甚麼要在哥本哈根建一
座 55 米高的摩天大樓？

好高的塔樓哦，會
嚇到小美人魚的！

雖然 21 米的高度原則
來自 20 世紀初的消防雲梯，
市民仍然開始收集簽名反對建造塔樓：

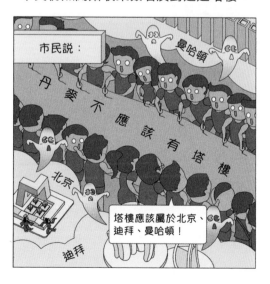

市民說：

曼哈頓

丹麥不應該有塔樓

北京

塔樓應該屬於北京、
迪拜、曼哈頓！

迪拜

建築評論家也對這個項目進行批判：

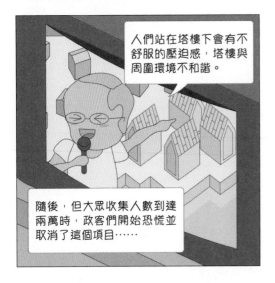

> 人們站在塔樓下會有不舒服的壓迫感，塔樓與周圍環境不和諧。

> 隨後，但大眾收集人數到達兩萬時，政客們開始恐慌並取消了這個項目……

可 BIG 的建設方想在市中心建一座由會議中心、商店、電影院、圖書館、豪華酒店所組成的「豪華大樓」！

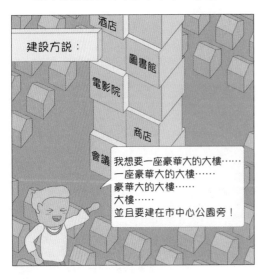

建設方說：

酒店
圖書館
電影院
商店
會議

> 我想要一座豪華大的大樓……
> 一座豪華大的大樓……
> 豪華大的大樓……
> 大樓……
> 並且要建在市中心公園旁！

哥本哈根在歷史上曾被稱為「塔之城」。
尖頂從基座中長出，
和城市很好地整合在一起，
現代塔樓卻不是這樣……

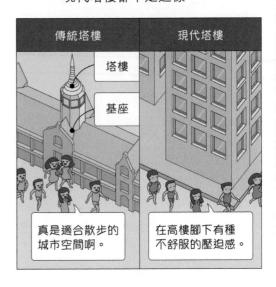

傳統塔樓	現代塔樓
塔樓 基座	
真是適合散步的城市空間啊。	在高樓腳下有種不舒服的壓迫感。

為甚麼歷史就有傳統塔樓的哥本哈根，
會拒絕一座現代塔樓呢？ ٥_٥

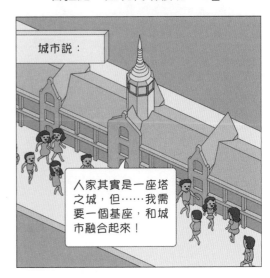

城市說：

> 人家其實是一座塔之城，但……我需要一個基座，和城市融合起來！

整合了市民、建設方、城市的條件，
BIG 會用甚麼方式來解題呢？

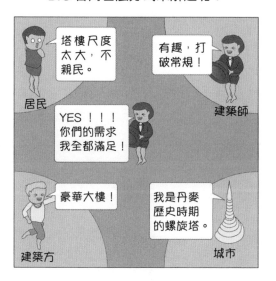

市民、建設方、城市的條件全部滿足！

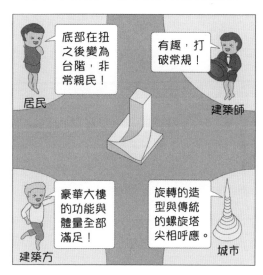

將豪華大樓底部
像螺旋塔樓一樣進行扭轉，
竟解決了所有問題！

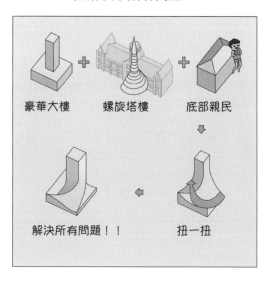

扭一扭，沒煩惱。
底部的螺旋底座作為大台階，
為市民提供了超理想的公共空間！

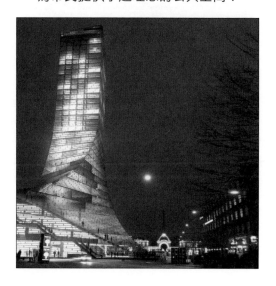

177

坐在旋轉的台階上,看人來人往。

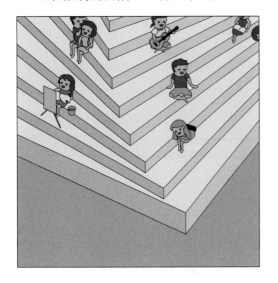

案例2:住在一座大橋上

哥本哈根的人口有三百萬,
但卻只有三座大橋連接海港。

政府一直想修建一座大橋,
來解決交通擠塞的問題。

與此同時,哥本哈根房地產的繁榮
引發了海濱地區的淘金熱。

市民喜歡居住在濱海地帶，
但又不希望濱海地區被住宅佔滿，
失去公共空間。

整合了政府、開發商、市民的條件。
BIG 會用甚麼方式來解題呢？

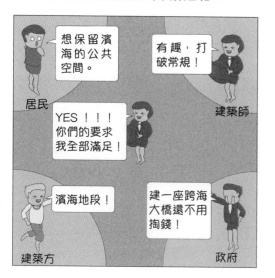

BIG 想用私人開發商賺錢的慾望，
來滿足政府解決交通問題的困擾。

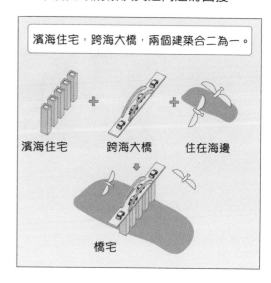

市民喜歡居住在濱海地帶，
但又不希望濱海地區被住宅佔滿，
失去公共空間。

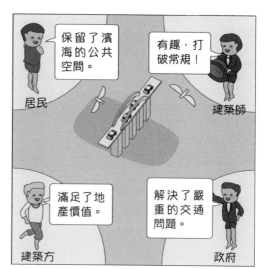

人們到達橋頂，在最上面一層停好車，
乘坐電梯來到自己的小島。

望着平靜的海，對來來去去的船招手。

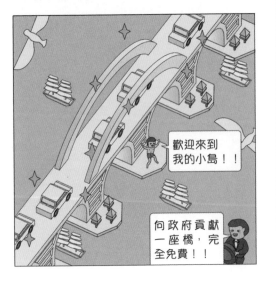

歡迎來到
我的小島！！

向政府貢獻
一座橋，完
全免費！！

這座橋宅的設計免費向政府提供，
雖然最終沒有建成，
但再一次證明他們強大的產品思維。

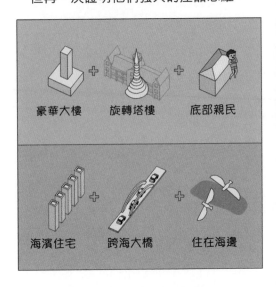

豪華大樓　　旋轉塔樓　　底部親民

海濱住宅　　跨海大橋　　住在海邊

在做了幾百個項目後（雖然只有 4% 的
建成率），BIG 總結出他們的工作
（不只是設計）理念：
從「少即是多」演變為「是即是多」。

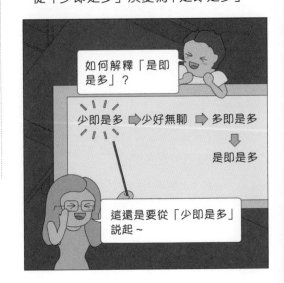

如何解釋「是即
是多」？

少即是多 ➡ 少好無聊 ➡ 多即是多
⬇
是即是多

這還是要從「少即是多」
說起～

少即是多：
密斯在裝飾主義盛行的年代提出「少即是多」，引發了一股極簡主義的浪潮。

漸漸地，「少即是多」變成一種缺乏想像力的建築形式，導致了沉悶方盒子的簡單複製。

少好無聊：
隨後，文丘里覺察到沉悶方盒子的大量出現，提出了「少好無聊」為代表的後現代主義。

多即是多：
庫哈斯考察了中國珠三角後，發現一個問題。

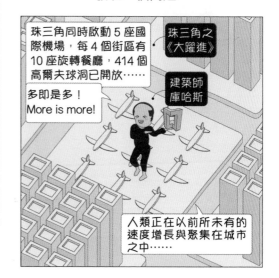

是即是多：
BIG 對「少即是多」進行了新的闡釋。

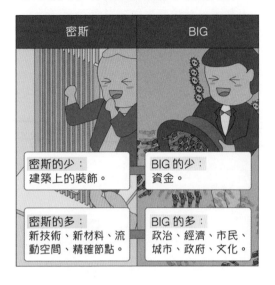

建築師不再是不被理解的憤青，
不再是建築的創造者，
而成為平衡多方利益的人。

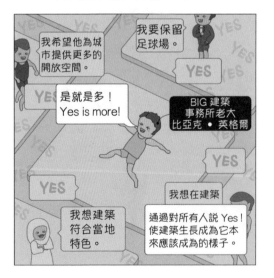

適者生存：
不是最強，也不是最聰明，
而是最適應變化的物種能夠存活！

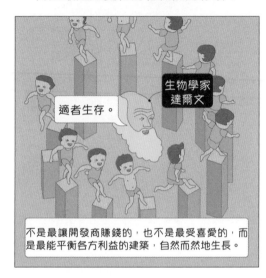

設計師的傳統形象往往是反權威的憤青，
BIG 卻認為反權威會引發新的矛盾，
而選擇互相理解，去直接並解決問題。

他的理念讓建築
從「清高，專業」變得「幽默，快樂」，
如今 BIG 的設計越來越耀眼奪目，
甚至風靡全球。

所以，告訴小哈這是真的嗎，
這個時代最受歡迎的建築師不是憤青，
而是迎合大眾大腦洞開的好方法？

對所有需求說：「Yes！」

扎哈

突破性別與種族、思想與手法的束縛，
用設計驚艷世界。

扎哈出生於伊拉克的首都
巴格達，我們眼中的伊拉克：
恐怖、貧窮、戰爭、饑荒。

在她眼裏卻擁有過烏托邦般的美麗。

她的家庭開明、富裕，每年暑假，
爸媽都會帶她去歐洲參觀建築。
從 11 歲起，她便下定決心：

長大後我想成為一名建築師！

大學，她沒有選擇建築，卻選擇了數學，
這一決定為她未來獨樹一幟的
建築風格埋下伏筆。

再後來，她去英國 AA 學院學習建築，
學院倡導「先於時代，為未來設計」。
這樣先鋒的思想深深植入於她的腦海。

現在是乏味方盒子所代
表的現代主義，未……
來……呢？

受到俄國「至上主義」的影響，
她開始嘗試用繪畫的方式進行建築研究，
創作了一系列充滿未來感的
「幻想式畫稿」。

33 歲，她在香港頂峰俱樂部
項目競標中獲得一等獎。

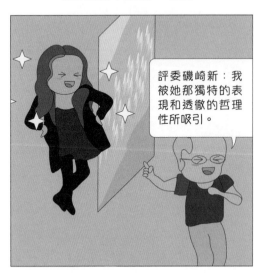

評委磯崎新：我
被她那獨特的表
現和透徹的哲理
性所吸引。

家庭支持，畢業於著名的 AA 建築學院，
斬獲大獎並開創全新風格，
一切看起來都那麼順利……

未來的明星
建築師！

前途一片光明！

未來會越來越
順利的！

建築師之路就
要起航了！

然而，「特別」卻成為了
她職業生涯中最大的屏障。

讓伊拉克籍的她
來做我們的地標
建築？

形式大於內容
的設計。

女建築師，不
太可靠吧？

她的設計真的
能落成嗎？

性別「異類」

在國際上，女性註冊建築師僅佔整體的 10%。

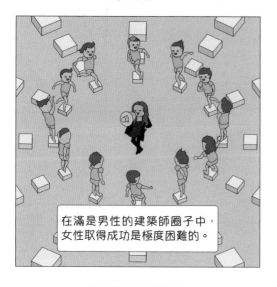

在滿是男性的建築師圈子中，女性取得成功是極度困難的。

種族「異類」

帶着頭巾，口音濃重的伊拉克籍女性……

在白人男性的建築師圈子中，就更要承受無法包容的目光。

手法「異類」

顛覆表達媒介

平立剖面圖應該是建築最常用的表達方式，非常適合工業化生產。

扎哈卻從抽象繪畫入手，直接畫出建築的造型。

表達方式不僅是一種藝術表達手法，更是她的創作靈感的重要來源。

設計一種「設計方式」
扎哈與合夥人舒馬赫
將複雜的設計條件簡化為幾種變量。

把結構轉化為展現建築形態的藝術
在她的設計裏，
牆面、門窗成為「體」和「洞口」。

結構被包含在連綿曲折的形體之中，
不規則、柔軟、動態、自由……

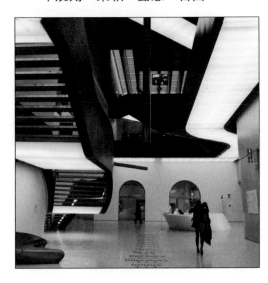

思想「異類」

「和諧」是做建築時必須考慮的因素，
扎哈的建築卻像是天外來客，
永遠是城市的主角。

她的性別、種族、手法、思想，
都如此與眾不同，標新立異。

20 歲，30 歲，她最美麗的年華匆匆過去，
沒有結婚生子，設計也無法落地，
失敗一次次衝擊着扎哈的身心。

40 歲，還是沒有任何一個項目開工，
她徹底陷入了「紙上建築」的漩渦。

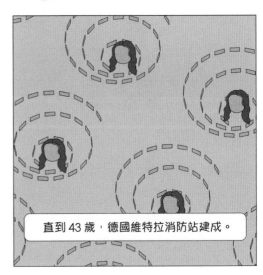

直到 43 歲，德國維特拉消防站建成。

她十幾年的理論研究終於變為現實……
第一座建築建成，正式標誌着
扎哈時代的開啟！

54 歲，她成為第一個獲得普利茲克建築獎的女性。

蓋里

扎哈

丘里

庫哈斯

安藤忠雄

福斯特

巴拉甘

扎哈

她的名字終於成為城市地標建築
的常客。

是甚麼讓你取得
今天的成功，是
命運還是幸運？

都不是，是努力！

2016 年她去了天堂，享年 66 歲。

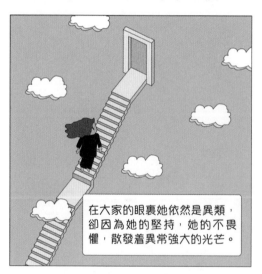

在大家的眼裏她依然是異類，
卻因為她的堅持，她的不畏
懼，散發着異常強大的光芒。

這光芒，讓失去了她的世界，
變得有那麼一點無聊，
變得有那麼一點憂傷。

你的成功並不為
你的性別種族所
決定……

而取決於你夢想的尺度。

堅韌

站在黑暗中望向光明

創造力，是如何誕生的？
每個人，都有靈感的星星埋藏在心底。

靈感不會憑空變為現實，
這時，就需要行動了。

人們可以挖出靈感的星星，
把它掛在天空，不僅是埋藏在心底。

想像是美好的，大多數情況下，
人們費盡力氣，卻一無所獲。

沒有成功，換一個地方，再換一個呢？

看着千瘡百孔的自己，
最終只能選擇放棄。

有些人選擇在一個地方死等，
終於在足夠深的地方，找到了星星。

創造力，在長期積累的堅韌意志中誕生。

Airbnb 始創人

他從小就不會對熱愛的事情淺嘗輒止。

幾年前，我們還不知道甚麼是「共享經濟」。
而現在我們卻可以分享我們的家。

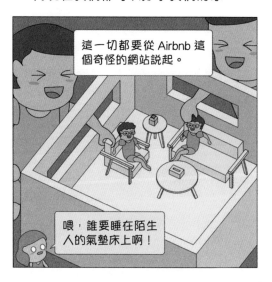

這一切都要從 Airbnb 這個奇怪的網站說起。

喂，誰要睡在陌生人的氣墊床上啊！

Airbnb 的始創人
布萊恩·切斯基從小就是一個偏執狂。

偏執狂

熱愛曲棍球，睡覺的時候也要穿着全套裝備。

痴迷

熱愛畫畫，就跑去博物館臨摹好幾個小時。

他媽媽説：
「他從小就不會對熱愛的事情淺嘗輒止。」

瘋魔

作為曲棍球隊長演講前，假裝櫈子是觀眾，不斷練習。

蘋果大會前滿頭大汗得練習了 300 遍。

哎呀，又忘記了！在練習 100 遍吧～～

一根筋

後來，布萊恩去羅德島設計學院學習工業設計。

我要成為一名設計師

PS
CAD
SU
AI
AE
CAD
ID

這孩子，以後只能去賣保險了……

195

當然，工作沒多久的他失業了……
朋友勸他去舊金山一起創業：
「阿恩，我們會擁有一家屬於我們自己的公司！」

適逢美國工業設計師大會，
許多參加大會的人都找不到酒店住。

布萊恩興高采烈地跑到舊金山，
但剛一去，房租就升高了！！
還沒開始創業，兩人就破產了。Σ (O_O;)

背負着被房東趕出家門的壓力，
布萊恩心生一計：

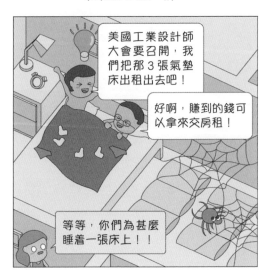

沒想到還真的招來了 3 個客人：

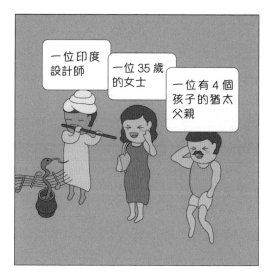

幾個設計師一起參加了大會，
還成了朋友。
最重要的是，房租暫時不用擔心啦！

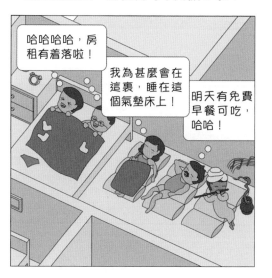

送走幾個客人，他們覺得自己簡直是天
才，竟然想出這麼一個主意，
不但能賺錢，還能認識新朋友。

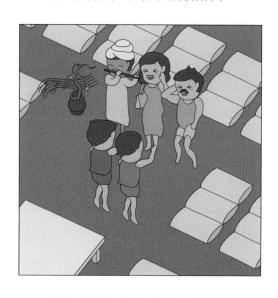

於是決定找來工程師朋友內森，
一起把事情搞大。

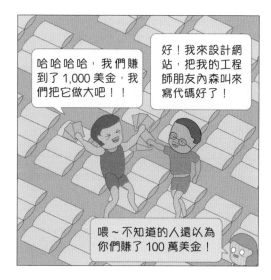

2008 年 8 月，
網站正式上線！

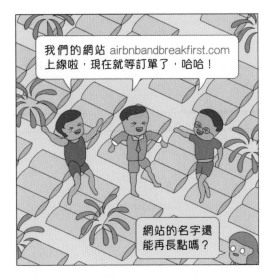

然而……

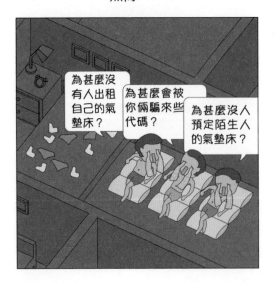

他們帶着項目見了 7 個投資人！

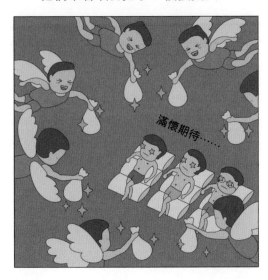

然而……

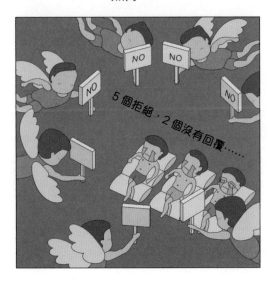

美國總統大選，他們又心生一計，
決定賣麥片來賺啟動資金。
（當年我們還不知道特朗普是誰。）

然而這個錢僅夠還信用卡。
大選後，他們還需要解決大量麥片的尾貨。
質疑的聲音更不斷朝他們湧來：

他們賺到了 3 萬美元！

吃了幾個月麥片後，
再次陷入了窮困潦倒的境地。
（•◇•）

 Airbnb 始創人

他們決定在放棄之前先拼盡全力搏一把，
於是找到了 Y combinator
（美國著名的創業孵化器）的始創人。

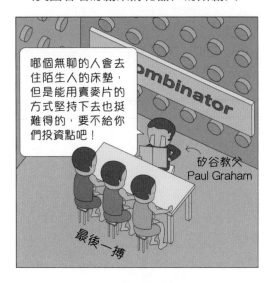

哪個無聊的人會去
住陌生人的床墊，
但是能用賣麥片的
方式堅持下去也挺
難得的，要不給你
們投資點吧！

矽谷教父
Paul Graham

最後一搏

有了創業教父的幫助，
這之後的幾個月裏，
他們心無旁騖地發展平台，
一起做事，一起鍛煉，一起睡覺。

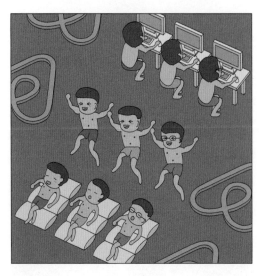

除了事業和彼此，
沒有任何事情可以讓他們分心。
可交易額依然沒有上升。

作為設計師的始創人發現：
房東上傳的照片質素都很差⋯⋯
於是決定自己去幫他們拍照。

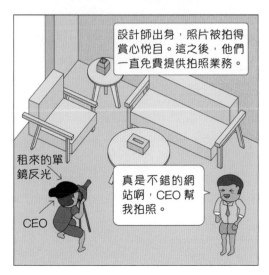

設計師出身，照片被拍得
賞心悦目。這之後，他們
一直免費提供拍照業務。

租來的單
鏡反光

CEO

真是不錯的網
站啊，CEO 幫
我拍照。

房東和客人之間無法建立信任。
他們加上了社交訊息的鏈接，
讓彼此加深瞭解。

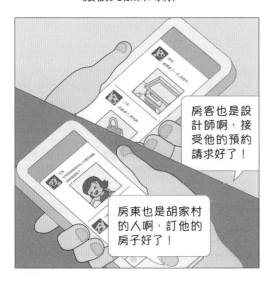

房客也是設計師啊，接受他的預約請求好了！

房東也是胡家村的人啊，訂他的房子好了！

同時，他們使用黑客技術
從 Craigslist（美國最大的分類訊息網站）
「借」流量。
這也為 Airbnb 帶來了大量的客源和房源。

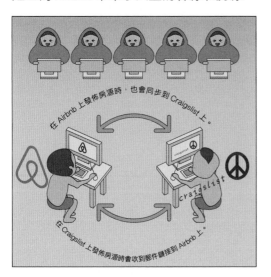

在 Airbnb 上發佈房源時，也會同步到 Craigslist 上。

在 Craigslist 上發佈房源時會收到郵件鏈接到 Airbnb 上。

隨着投資人的幫助以及他們努力，
房源越來越多，
2011 年，Airbnb 房源難以置信地增長了
800%。

氣墊床
玻璃屋
蒙古包
鬼屋
狗屋
豪宅
地鐵屋
船屋
樹屋

越來越多的人通過分享房子交朋友賺外快，
甚至微創業而獲得自由。＼ (^ω^＼)
房源越來越多，越來越多……

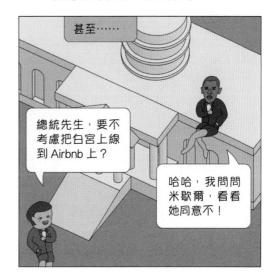

甚至……

總統先生，要不考慮把白宮上線到 Airbnb 上？

哈哈，我問問米歇爾，看看她同意不！

僅僅幾年時間，
Airbnb 的用戶遍布近兩百個國家，
三萬多個城市。
成為全球最大的酒店！＼(￣(∞)￣)／

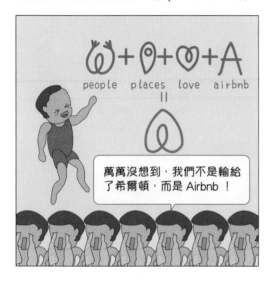

從 3 個床墊……

到全球最大的酒店，
Aribnb 僅用了幾年的時間。

布萊恩如何把不可能變成現實，
或許有許多原因。

在那無數想要放棄的夜晚，
死等到底的精神
一定起到了至關重要的作用。

「他從小就不會對熱愛的事情
淺嘗輒止。」

他瘋狂，他自信，
他不畏懼，他熱愛。

安藤忠雄

創造，正源於逆境。

他的童年：木工與拳擊

剛一出生，他就被送去外公外婆家，
但沒過多久外公就去世了。
成年之前，他都和外婆相依為命。

從此他真的開始拼命玩耍，
家對面就是木工廠，一放學就扔下書包，
在充滿木材香氣的環境中動手做東西。

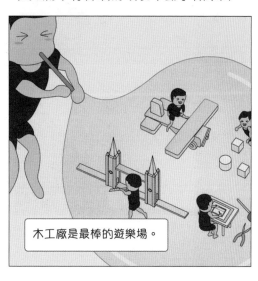

木工廠是最棒的遊樂場。

外婆沒怎麼督促過安藤讀書，
他在家寫作業，甚至還會被外婆罵：

高二，他的弟弟開始練拳擊。

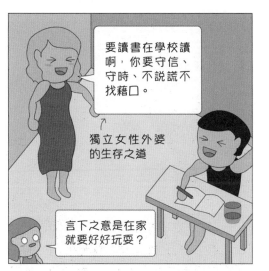

要讀書在學校讀啊，你要守信、守時、不說謊不找藉口。

↑
獨立女性外婆的生存之道

言下之意是在家就要好好玩耍？

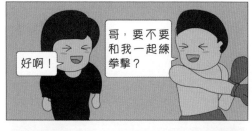

好啊！

哥，要不要和我一起練拳擊？

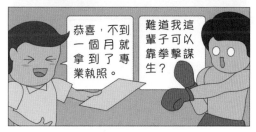

恭喜，不到一個月就拿到了專業執照。

難道我這輩子可以靠拳擊謀生？

一次，安藤參加了曼谷的拳擊招待賽。
沒錢招助理，只能孤身前往異國，
獨自走向戰場。
回座位時，也只能自己忍着痛找水喝。

後來，一個超級拳擊明星來到他所在的
拳館，本以為自己有拳擊天賦的他發現：

這一刻，他徹底放棄了
「靠拳擊謀生」的希望。

他回憶起小時候做木工的經歷，
想起自己可能對製作東西感興趣……

偶然間，他散步到賴特設計的帝國飯店，
心中的念想開始有了清晰的輪廓：

難道我這輩子要做
的是建築設計？

自學建築之路

安藤想做建築師，可家中不夠寬裕，
沒法去上大學，他沒有因此灰心喪氣。

我決定了，高中畢業後
邊打工邊自學建築！

一條漫長而艱
辛的路啊。

做建築師很苦，
你受得了嗎？

只有高中學歷，
竟想做建築師。

這個行業很重
社會資源的。

目標確定，安藤開始想盡各種辦法自學，
用一年時間就讀完了全部的大學教材。

潛入大學旁聽

狂啃教科書

上夜校

環遊日本看建築

一天，他在舊書攤看到一本書。

柯布西耶作品集……
好棒的書啊……可惜
沒錢買……

先把它藏在角
落，不要被別
人買走了。

接下來他每隔幾天
就過去看看那本書有沒有被買走，
一個月後，他終於儲夠了錢！

老闆，我要買這本書！

後來，他把柯布西耶畫的每條線都背了下來。

皇天不負有心人，
一位教授因為欣賞安藤，
叫他來自己的都市研究團隊工作。

從事城市規劃的安藤

我知道了法規、社會制度、經濟和建築活動之間的關聯性。

幾年後……

嗯，我想試著做做建築單體了！

工作幾年後，他離開了工作室，
也終於有了些積蓄，
恰好日本開放了國外自由旅行：

外婆，我想去歐洲親眼看看書上的建築，但這會耗盡我所有的積蓄……

錢不是拿來存的，錢要用在自己身上才有價值。

於是，24 歲的他，
踏上了心心念念的環歐之旅。

在羅馬的萬神廟體驗光

印度恆河感受生離交錯

感受高迪的想像力

走進柯布西耶的作品

後來，他在書裏寫道：

開事務所的建築游擊戰

雖說是開了事務所，
但其實每天的工作只有 4 項：

事務所要開不下去了嗎？

安藤又拿出了戰鬥的氣勢：

我們來看看，為了接到建築項目
他都用了哪些方法？
1. 主動找市長說出對城市的構想

同時，安藤十分重視售後服務，
認真的態度贏取了客戶的信任。

市長你好，我覺得這個建築可以這樣做！方案我已經做好了 blablabla。

你是誰，從哪裏來，要去哪？（一臉懵）

我又散步路過你們這，最近怎樣，房屋有沒有損壞？

你又來了，太負責了。

售後服務太好了吧！

2. 接小項目時，把圍觀的鄰居轉變為建設方

3. 主動找建設方說出自己對地塊的構想
大名鼎鼎的六甲集合住宅建在懸崖上，
共做了 4 期，
最關鍵的是：4 期的建設方並
不是同一個！

住吉的長屋

好啊！

我們的房子要不也找你設計吧？

這是一組以社區關係為理念的建築群。

你是如何接下這幾個項目並把風格做到如此統一的？

第一期

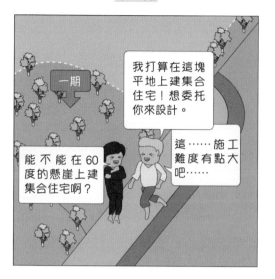

安藤脾氣執拗，
建設方最終同意了他天馬行空的想法
卻要面臨法規上的巨大考驗：

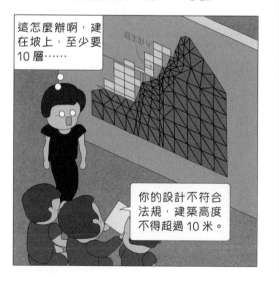

安藤可不會輕易放棄他的想法：

政府官員終於同意，
但又迎來一個世紀難題：

最後終於有年輕的團隊願意施工，
在如此險惡的狀況下
施工每天都緊張地進行着……

面對建設方、法規、施工，
安藤把每件事都做到最好。

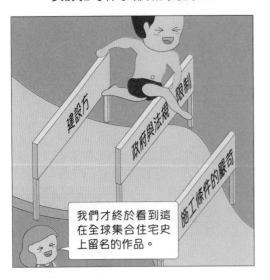

第二期

安藤曾說：「工作不是等人上門委託，
而是自己找來的。」

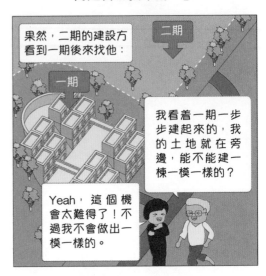

但這次就沒那麼容易過法規的審核了。

第三期
二期施工時，安藤就開始
對着三期的舊樓打主意了。

果不其然：

建設方當然拒絕了他。
然而故事並沒有結束……幾年後：

20 年來，安藤的建築在山脈上
不間斷地編織着……

 安藤忠雄

人生是一場自己與自己的戰鬥

2009 年，68 歲的安藤患了癌症，
這次他會被命運打敗嗎？

> 我們會摘除你的膽囊、膽管和十二指腸，你做好準備了嗎？

5 年後，他再次因為癌症被摘除了
腎臟和脾臟。
5 個臟器被摘除的他，
如今依然活躍在設計領域：

脾臟　　十二指腸

膽囊膽管　　　　　　腎臟

> 不用擔心，我還能再做 20 年設計呢！

在安藤忠雄最大的作品展中，
他把標題命名為：挑戰。
副標題為：盡力。

> 我的人生經歷中，找不到可以稱為卓越的藝術資質，只有與生俱來的，面對殘酷現實，絕不放棄，堅強活下去的韌性。

在消費主義，市場數據流量至上的年代，
談「挑戰」、「盡力」、「精神」
似乎都有點奢侈。
但從安藤身上，他的作品中：

無論是清心寡慾的住宅

還是堅硬且浪漫的教堂

抑或是連接堅韌
時光的公共項目

我們彷彿又看到了
當年那個獨自奔赴異國拳擊場的男孩。

「一個人真正的幸福，
並不是待在光明之中。
從遠處凝望光明，朝它奮力奔去，
就在那拼命忘我的時間裏，
才有人生真正的充實。」
——安藤忠雄

在 50 多年的設計生涯中，
他從未改變初心。

自我

自我覺察與自我表達

創造力，是如何誕生的？
每個人出生時，便擁有了身體與心靈。

隨後的一生，
便是帶着它們走過一條條漫長的路，
攀登一座座高聳的山峰。

路上會遇到好多好多人，
彼此陪伴，走過某一段路程。

前進的過程中，
有人為了輕鬆，漸漸磨平了個性的棱角。

隨後加速前進！

有的人聽從了別人的建議，也照做了。

有些人承受不了異樣的目光，
不得不照做了。

最終，可能卻發現，
初心再也回不去。

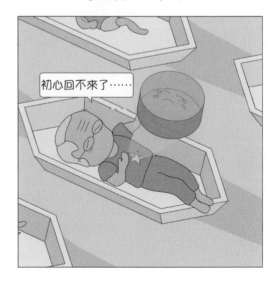

極少的情況下，
有些人另闢蹊徑。

堅守初心，身心合一。

那些極少數的人察覺到：
那個像泉水一樣真摯的自我，
是最珍貴的。

創造力，在自我覺察的過程中誕生。

草間彌生

用藝術治癒自我。
「創作，是自身內部溢出的必然性。」

說到 90 歲老人，
小哈首先想到的形容詞是：

慈祥、傳統、和藹

而 90 歲的她卻被這樣形容：
前衞、少女、迷幻。
甚至還創作着世界上最潮流的藝術。

這就是在世身價最高的女藝術家，草間彌生的故事……

在 1935 年的日本松本市，
人們常常在街上看到一個小女孩，
她鬼鬼祟祟地跟蹤着一個男人。

總算甩掉了！

又跟丟了啊……

那不是女版名偵探柯南，
而是日後大名鼎鼎的藝術家：

草間彌生

現實往往比電影更荒誕，
草間彌生跟蹤的人是：

指揮草間彌生跟蹤爸爸的人，則是：

在這樣奇妙的家庭裏，草間十分痛苦。
她常常出現幻覺，
感覺被數百朵花包圍。

產生幻覺和幻聽時，
年幼的她只能顫抖着跑回家：

在無人理解的封閉環境裏，
她多次想到自殺。

但最終她選擇拿起畫筆，
記錄自己所看到的一切。
畫筆下的圓點成了她與世界對話
的唯一通道⋯⋯

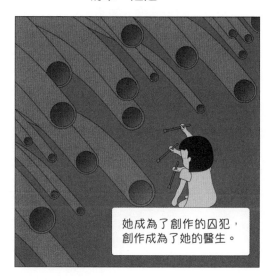

日後我們能看到她的作品有這樣的概念：
「崩潰和累積」、「增生和分散」
這都是基於她兒時的經驗。

當時日本社會普遍認為
「女生當畫家沒前途」。
草間的家庭十分富裕，
甚至會贊助當地的畫家，
但若是自己的女兒，就另作別論了。

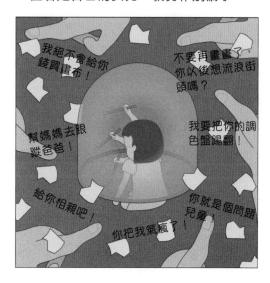

母親只要看到她畫畫，
就會掀翻桌子。

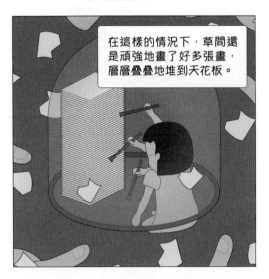

在這樣的情況下，草間還
是頑強地畫了好多張畫，
層層叠叠地堆到天花板。

後來，她進入京都的藝術類高中學習。

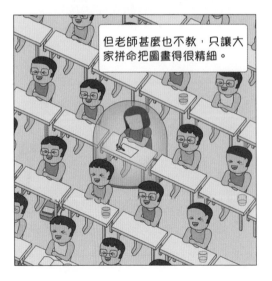

但老師甚麼也不教，只讓大
家拼命把圖畫得很精細。

於是她完全不去學校，
把自己關在房間裏，
陪伴她的只有她最愛的南瓜。

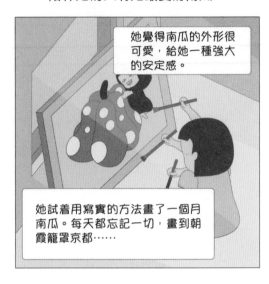

她覺得南瓜的外形很
可愛，給她一種強大
的安定感。

她試着用寫實的方法畫了一個月
南瓜。每天都忘記一切，畫到朝
霞籠罩京都……

草間彌生不想待在讓人窒息的日本畫壇，
而想要去遼闊的遠方。她很好奇：

漆黑黑的群山後面到底是甚麼呢？

她有了去美國的想法，
於是在大使館的《名人錄》裏找到了
美國著名藝術家喬治亞·歐姬芙的地址。

試着給她寫信，並附上我的作品，希望能有回音……

沒想到 20 天後，歐姬芙就回信，
表示自己願意幫助草間彌生，
同時把她的畫推薦給自己的經理人。

這對於遠在日本，默默無聞的草間是個巨大的鼓勵！

她始終認為：要繼續走在創作這條路上，
待在有偏見的老家是絕對沒有希望的。
她下定決心離開這裏……

臨走前，她在河灘將數千份作品毀掉，
和自己的過去徹底割裂。
堅信自己去了美國會創造出更好的作品。

到美國後她在紐約租了畫室，
沉浸在藝術的世界裏。
但很快，隨着口袋裏的美金一點點用光，
她在美國陷入貧困的谷底。

她撿了一個破爛的門當床睡，
每天用畫畫來抵御寒冷，
吃朋友送的栗子，
雜貨店丟掉的椰菜。

雖然現在兩手空空，可她一心改革藝術，
全身的血液都在為之沸騰。

隨後，她在異鄉紐約刮起
了一陣陣「草間」旋風！

1. 藝術可以沒有「視覺中心」嗎？

她在工作室掛起一幅巨大畫布，
完全不留空隙地編織了一張白色的網。

不知不覺，從手到腳，房
間裏的一切都會被這張網
所覆蓋……

這張畫沒有整體構圖，更沒有視覺中心，
沒有遵循藝術作品的常規做法，
觀看者會感覺到非常茫然。

但它反復呈現的千絲萬縷的恆常運動，
卻讓觀看者被沉靜的氣氛所感染，
進入「空無」的眩暈中。

《無限的網》大獲好評，並暗示了「普普藝術」的到來。

2. 藝術可以讓眾人參與嗎？

草間彌生從 1967 年開始策劃行為藝術，
作品即使放到現在也是非常大膽的。

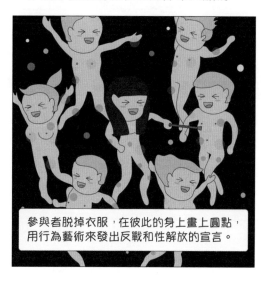

參與者脫掉衣服，在彼此的身上畫上圓點，
用行為藝術來發出反戰和性解放的宣言。

這一行為雖然違反了十幾條法律，
卻受到了嬉皮士的追捧。
草間甚至創設了裸體彩繪的集團。

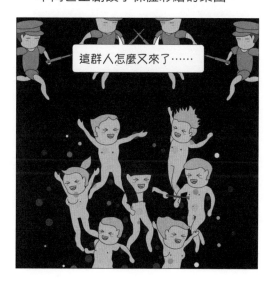

這群人怎麼又來了……

3. 藝術可以像熱狗一樣賣嗎？

威尼斯雙年展上，
她以 2 美元的價格銷售銀球作品，
藉此批判藝術界的商業化。

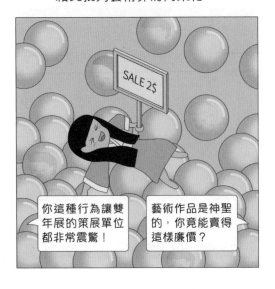

她就這樣一次次刷新着人們的觀念和眼球，
逐漸在美國藝術界走得越來越遠。

在紐約，
草間彌生不只收穫了藝術的聲響，
還擁有一段柏拉圖式的愛情。
那就是傳奇藝術家：約瑟夫·康奈爾。

他對草間彌生一見鍾情，
每天送信，對草間彌生展開攻勢，
熱愛藝術的兩人很快走在一起。

在一次草間去日本的途中，
約瑟夫去世了。
在他去世前，還念念不忘想要完成
名為「草間彌生的裸體盒子」的作品……

而她，終究還是失去
了心愛的人……

在這之後，草間的病情越來越惡化。
一天她回到日本，
穿著她特有的鮮艷衣服，
走進醫院說：

我有精神病，
我要住院。

她將工作室設在醫院的對面，
每天早上 10 點開始創作，
晚上 6、7 點離開。
自此又開始了漫長且孤獨的創作時光。

她創作了無數讓人嚮往的作品。
無限的鏡屋，
雖然每人的觀看時間只有 45 秒，
但仍有 16 萬人排隊。

海邊一顆孤獨的南瓜，
在現世的喧囂之外，創造出寧靜的空間。

詭異造型的軟雕塑……

藝術的潮流時刻在變化，
草間不希望自己的風格
像百貨公司的櫥窗一樣更換。

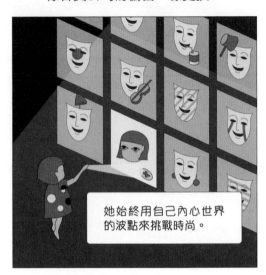

她始終用自己內心世界
的波點來挑戰時尚。

如今，只要她在哪個城市舉辦展覽，
大家都會蜂擁前往，去看一看她的夢境，
波點也成為了時尚和潮流的代言元素。

她說自己是個「一停止創作就會自殺
的精神病人」。
如今,她依然沒有停止創作,
她始終懷着這樣的信念:

感謝她的堅持,
感謝整個世界認可了她的幻想,
讓我們能在走進她夢境的同時,
忘卻現世的煩惱。

「密集恐懼症」、「精神病人」、
「圓點女王」、「怪婆婆」,
世界給她貼了無數個標籤。

奈良美智

用繪畫找回自我。
「孩子在獨處時從不孤單。」

你可能沒聽説過奈良美智，
但你一定見過這個小女孩，
拿著刀片，不愛笑，一副壞壞的樣子：

奈良美智把邪惡小孩畫了足足 30 年，
竟讓他和草間彌生、村上隆齊名，
成為「日本當代藝術三劍客」之一。

那個畫中總是斜著眼，
卻讓他久負盛名的叛逆小孩是誰呢？
小哈覺得是不願長大的大叔自己。

童年，
因為住的小鎮擁有過於漫長的冬天，
無法外出的他只能窩在房間，
一個人沉浸在畫畫的世界裏。

奈良美智

長大後的他外表安靜羞澀，
作風卻還像他畫中的小孩一樣「任性」。

別人讀4年大
學，他足足讀
了7年……

第一次「任性」

高考考上了雕塑系，卻不想去唸。

我想上繪畫系，
不想上雕塑系，
重考！！！

你真任性！

於是他兼職做着建築工人，
在破舊狹小的房間裏，
聽着喜愛的搖滾樂，
就這麼任性地開始了重考之路。

第二次「任性」

總算考上了心心念念的美術大學
可上了一年大學之後……

我決定去環遊
歐洲旅行了！

第三次「任性」

異國旅行中,
認識了許多志同道合的人,收穫頗豐。

可回到日本,
才發現沒有繼續唸大學的學費了!

在學費較低的名古屋的大學,
奈良美智再次成為了大一新生。

資源匱乏的那個年代,
他每天都會邀請男生們聚在一起
看一部電影。

這一學期結束，
他再次決定去環遊歐洲旅行。

這一次不用重考了……嗯，因為學費便宜。

畢業之後，他在美術補習學校做兼職，
可講課時的理想主義和自己的
實際創作之間，
有着極大的差距。

老師，能講講你的作品嗎？

這個嘛……

第四次「任性」

望着學生們真摯的眼睛，他下定決心：

同學們，老師一定會把對藝術的理想實踐下去！

於是，他揹着全部的畫材，
去德國開始了留學生涯。

此時，他已經29歲，看起來依然……一無……所……有。

在德國，沒法很好地用語言表達藝術，
他只能沉浸在一個人的世界裏，
和自己對話。

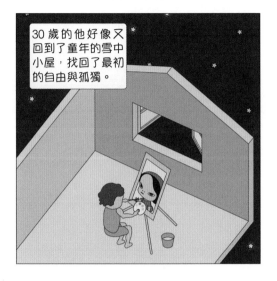

孤獨和憂傷是產生藝術作品的土壤。
在這個被定義為「孤獨」的時期，
那張天真又邪惡的臉誕生了。

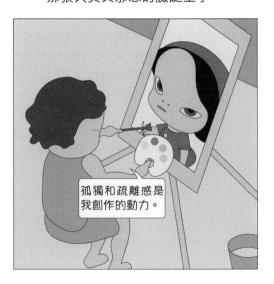

小哈不禁想到電影 *Frank* 裏，
那個才華橫溢卻始終不願摘下
頭套的 Frank，
過着與世隔絕卻自得其樂的日子。

相比始終無法被大眾認同的 Frank，
奈良美智是幸運的，
剛畢業，他獨特的作品吸引了多家
畫廊想跟他簽約。

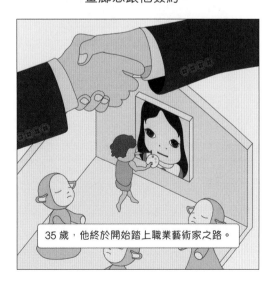

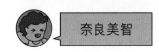

41歲，他回到日本，
此時他作品裏小女孩的眼睛，
開始由尖銳變得平靜，也柔軟起來。

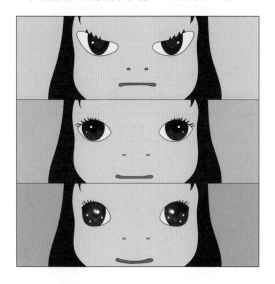

那個玩世不恭的叛逆小孩，
甚至有時也可以安心地閉上眼睛，
嘗試和這個世界和解。

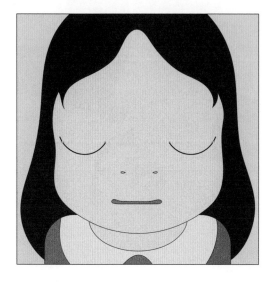

沒有顯得高超的技法，
但他作品中的質樸與純粹
碰觸到人們內心最柔軟的地方，
人們看着玩世不恭的小女孩説：

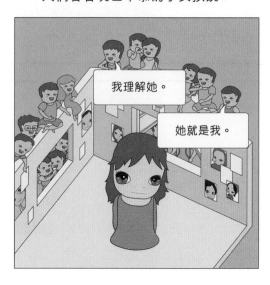

如今接近 60 歲的他，
無論在多大型的展覽裏，
都會設置一個空間很小的木屋。

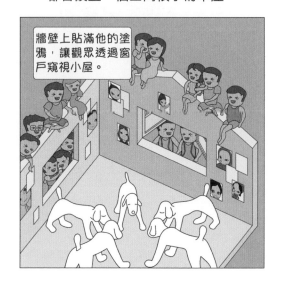

兜兜轉轉，輾轉過多少城市，
住過多少房間，
他最終還是回到了「童年的小屋」。

守護着心中那個真誠、
無拘無束的小孩。

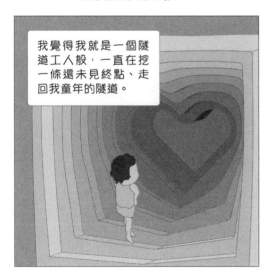

奈良美智始終用作品，
守護着他童年的小屋。

每個人心中都有一個屬於自己的小屋，
那裏滿載着洶湧波瀾的精神世界。
你呢，找到那個想守護的小屋了嗎?

創意大師思維 全圖解

20位藝術大師的成功哲學

作者
張小哈

責任編輯
嚴瓊音

美術設計
李嘉怡

排版
萬里機構製作部

出版者
萬里機構出版有限公司
香港北角英皇道499號北角工業大廈20樓
電話：2564 7511
傳真：2565 5539
電郵：info@wanlibk.com
網址：http://www.wanlibk.com
　　　http://www.facebook.com/wanlibk

發行者
香港聯合書刊物流有限公司
香港新界大埔汀麗路36號
中華商務印刷大廈3字樓
電話：（852）2150 2100
傳真：（852）2407 3062
電郵：info@suplogistics.com.hk

承印者
中華商務彩色印刷有限公司
香港新界大埔汀麗路36號

出版日期
二零二零年四月第一次印刷